海景畫

海景畫

Francesc Crespo 著

曾文中 譯　　蘇憲法 校訂

目錄

前言　6
海的魅力　8
富於暗示及主觀的世界　12

海景畫的歷史沿革　13
十七世紀前的海景畫　14
風俗畫的先驅　15
威尼斯：卡那雷托與瓜第　17
十八世紀的英國　18
十九世紀的英國　20
印象派畫家運動　21
日本版畫與點描法　24
表現主義　25
野獸派　26
二十世紀　27

基本概念及一般標準　29
光線與繪畫　30
繪畫　32
以速寫為基礎　34
色彩的奇觀　36
海景畫家使用的顏色　38
海的色彩　40
海的色彩對比　42
天空的顏色　43
構圖的概念　45

繪製海景畫的材料與概念　47
畫架　48
調色板與畫箱　50
油彩演色表　52
畫布　54

畫筆與調色刀　56
松節油與凡尼斯　58
水彩畫紙與顏料　60
水彩筆　62
透視法　64
色彩理論　66
補色　68

實際繪製海景畫　69
實際繪製過程　70
戶外作畫或室內作畫？　71
戶外氣氛與管裝顏料　72
詮釋　73
構圖是絕對必要的　74
在畫布上「著色」：最重要的步驟　76
明度……但最重要的是調和　78
以畫筆作畫　80
最後步驟　81
注意反射的問題　82

大師作畫的方式　83
特瑞沙・雷塞爾　84
特瑞沙・雷塞爾的一些作品　85
特瑞沙・雷塞爾對繪畫的看法　86
特瑞沙・雷塞爾的一些習作　87
特瑞沙・雷塞爾畫一幅習作　88
喬塞普・塞拉　90
喬塞普・塞拉的一些作品　91
喬塞普・塞拉繪製海景畫　92

各種風格都是可行的　96

前言

本書作者法蘭契斯科 · 克雷斯波(Fran-cesc Crespo)是真正的專業畫家,有多年的作畫經驗。他在西班牙、義大利及其他國家辦過二十多場的畫展;他的作品得過許多獎項;許多作品還收藏於不同的美術館中。克雷斯波是我多年的好友,我經常到他的畫室,很榮幸有機會目睹他作畫。克雷斯波總是站著畫畫,他作畫不打草稿,而是用畫筆直接作畫。他作畫時很安靜,眼睛全神貫注地計算、打量描繪主題的大小。他觀察形體及輪廓,提起畫筆在畫的左右邊打點,以決定草圖的大小。然後他刻意將手前後擺動,在尚未作畫前演練畫法。突然間,他畫了一條線,再畫上輪廓,從各個方向開始作畫。克雷斯波的確是畫家中的畫家。

克雷斯波也是位教授,擁有美術博士的學歷,曾任巴塞隆納大學美術學院副院長。我曾經旁聽他所教授的繪畫課程,上課的地點在大教室,三十多位學生在畫裸體模特兒的速寫。學生們作畫時全神貫注、鴉雀無聲,只有在學生喃喃低語及炭筆摩擦畫紙時才有聲響。克雷斯波在畫架中穿梭,進行講評、糾正及指導。「注意! 每個部分都必須要兼顧到。比方說,別只把注意力放在那隻手上,而忽略了人物的其他部分。你得看到畫的整體,一氣呵成。」

將來有朝一日,有些人或許會覺得有必要表達自我,有必要以形式及色彩來傳達情感或情緒,或面對大自然以粹取其無窮、永恒的繪畫可能性,我們設計這本書就是希望對於這些人會有所助益。我們特別嘗試使業餘愛好者了解,任何形式的藝術均以一個清楚但廣泛、普遍的概念為出發點。同時,我們也希望避免提供公式化或所謂簡便的解決方法,以免對於創造力及真正的繪畫產生不利的影響。

因此,我們將於本書中呈現一種自然、合乎邏輯的方法來繪製海景畫,將注意力放在實質的資訊,並避免不必要的裝飾。由於本書介紹的方法可與任何風格及技法搭配使用,所以你可以用自己的方式自由地作畫,而無須因循他人的方式。

本書包含一個簡短的章節,簡述海景畫自十七世紀於荷蘭興起的沿革,另外還有一章介紹此類繪畫的相關問題。此外,有一章介紹透視法及色彩理論的基本原則,這些主題對於任何藝術媒材創作的進步都是極為重要的。另有一章介紹用油彩及水彩繪製海景畫所必備的材料。我們帕拉蒙出版社 (Parramón Ediciones, S.A.),是出版繪畫技巧叢書的專家,在藝術家兼教育家克雷斯波的知識及理解基礎上,我們也加入了自己的知識及理解。帕拉蒙的藝術家及編輯群 (奧美多(Olmedo)、卡瑞斯科(Carrasco)、馬夫爾(Marfil)及廓爾洛特(Queralt)) 和我本人皆小心翼翼地設計本書每一頁的內容,並取得必要的圖片以及透視法與構圖所需的圖表。我個人和克雷斯波合作撰寫本書最後一章,該章節介紹了特瑞沙 · 雷塞爾(Teresa Llácer)及喬塞普 · 塞拉(Josep Sala)的繪畫風格。

你已掌握了我們集體努力的成果 —— 學習海景畫價值非凡的工具書。

如果本書成功地激發了你繪畫的欲望,我們將感到十分滿足,因為繪畫是高尚的活動,在許多方面可以為作畫者帶來

1

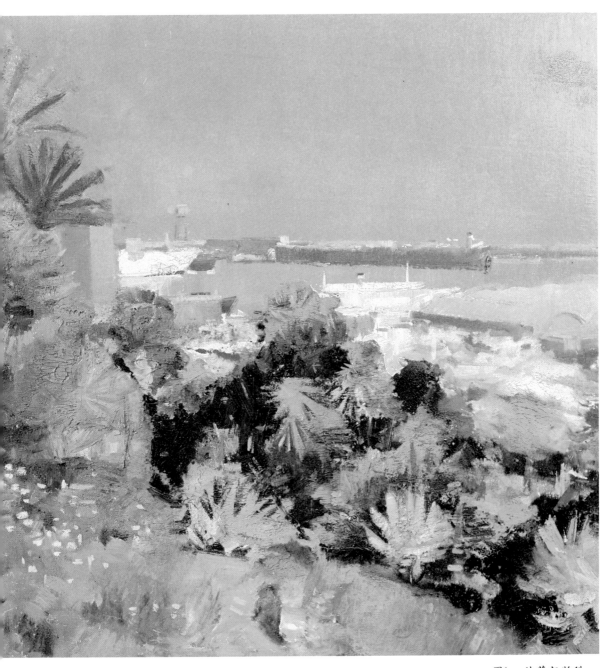

很大的報酬。我們祝你學習順利,並深信將來你在回想今天的時候,會很慶幸作了學畫的決定。祝你順利!

荷西‧帕拉蒙
(José M. Parramón)

圖1. 法蘭契斯科‧克雷斯波,《眺望海港的花園》(Garden Overlooking the Port),巴拉莫市政廳(Palamos City Hall),吉羅那(Gerona)。

海的魅力

2 　　　　　　　　　　　　　　　　　　　　　　3

「風景因為水的存在而顯得生意盎然。」

——米奎爾·烏納木諾

(Miguel de Unamuno)

海啊！ 海啊！ 神話般的海

亙古以來，人們一向深受海的吸引。一望無際、平坦的海景，還有海灘、懸崖以及平靜的海灣，深深激動人的心靈，令人有壯闊無垠的感受。神秘的海，有時遭到暴風吹襲，有時顯得格外地寧靜，引發人們無限的想像及遐思。但對於藝術家，特別是對畫家而言，海激發了創作的衝動（也就是實現一個藝術作品的動力），令人難以抗拒；即使其中所牽涉到的問題，不過是捕捉不同地區、不同天氣下的海所提供的各種不同壯觀的動態及色彩。

每當沈思一望無際的海，以及充滿節奏起伏、超越了水實體存在的海浪時，總使我們時時深受吸引，進入冥想的世界，並燃起了一種莫名的感覺，立即喚醒我們整個生命。關於這點，你是否曾停下來思索其中的原因？似乎有一種奇特的力量，驅使我們發出吶喊，並以畫筆表現自我。

曾經有人將海壯觀的平坦及單純的表面，比喻成「巴哈 (Bach) 和海頓 (Haydn) 純淨、完美的和聲」。這是很貼切的比喻，因為它使人聯想到美是最崇高的直覺。

海，多麼理想的作畫主題啊！

圖 4 和 5. 索羅拉 (J. Sorolla),《瓦倫西亞港》 (*The Port of Valencia*), 索羅拉美術館 (Sorolla Museum), 馬德里。 米爾 (J. Mir),《塔拉哥 內港》 (*The Port of Tarragona*), 私人收 藏, 巴塞隆納。海總 是吸引偉大的畫家。 請注意這兩位色彩大 師如何詮釋海港的主 題。

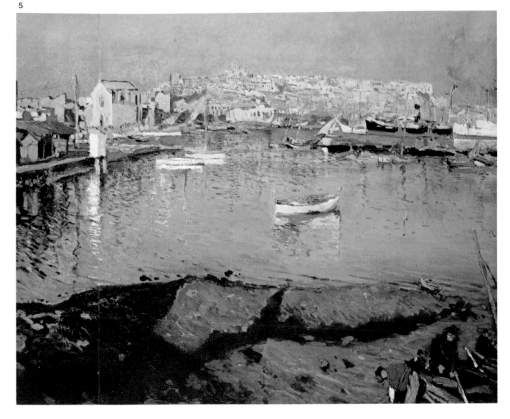

海的魅力

海港有各種大小、各種形狀。有大都市的海港，停泊了巨大的貨輪、郵輪及海軍艦艇，偶有一些拖船散佈其間，各式各樣的人忙裏忙外；也有海邊村鎮日夜繁忙的小漁港，以及運動愛好者時常造訪的海港 —— 那兒的纜繩常繫了許多快艇、帆船。由於海港豐富的外形、色彩以及充滿活力的海的氣氛，提供了絕佳的主題，時常能激發世界各地的畫家。簡言之，走過港口是個有趣的經驗；隨後，可以用許多方式將它於畫布上重現。

6

下一章將概要介紹海景畫的歷史沿革。
我們將嘗試說明，海景這種相同的主題，
在歷史上每個時期由於情形特殊，而產
生截然不同的形體及色彩繪製的方式。
以藝術的專門用語而言，我們可以說海
景有過許多不同方式的「處理」。

圖7和8. 馬林(J.
Marin)，《史東尼頓
外》(*Off Stonington*)
(1921)，哥倫布藝術
博物館 (Columbus
Museum of Art)，美國
俄亥俄州。周貝爾(F.
Zobel)，《海灘》(*Beach*)
(1973)，現代藝術博物
館 (Modern Art Muse-
um)，廣卡 (Cuenca)，
西班牙。現代藝術在
許多風格上也受到海
的啟發。

富於暗示及主觀的世界

繪畫是獨特的創造表現。由於繪畫是主觀、個人標準及情感的反應，因此也加入了主觀及個人詮釋的色彩。但好的繪畫同時也具備獨特的溝通力量，它具有微妙、深刻的力量，使我們得以分享這些唯美、抒情、戲劇性的情感與經驗；這些情感及經驗，對於人類不但必要，同時也令人感到愉快。我深信繪畫中絕對帶有一些「訊息」，也因此突顯出繪畫的重要性。此外，每個藝術家、畫家，都會依自己的方式來「看待」繪畫。真正的藝術家並不複製自然，而是依自己特定的信念、信仰及對生活的了解，對自然加以詮釋。正如同音樂家以音符、作家以文句溝通其想法，而畫家用的則是繪畫。畫家以他們獨特的方法——形式及色彩——表現自我。這說明了藝術為何具有卓越的豐富內涵，為何總是不斷創新、不斷製造驚奇、不斷經由不同的個人以不同的方式加以表現，正如同生命之無窮、多變，以及人類精神及理智難以抑制的特性。

因此，海與自然的世界如此迷人，如此富於暗示，得以轉換成其他同樣具有魅力、吸引力的事物，也就是繪畫的世界。簡而言之，繪畫是世界共通的語言，可以將人類結合起來，使人類的精神趨於和諧。

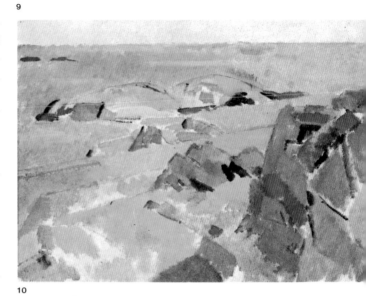

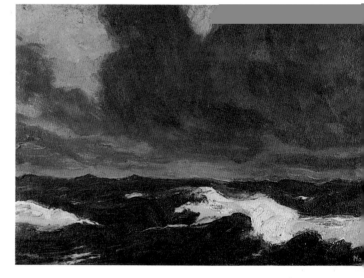

圖9和10. 埃薩克森 (K. Isakson)，《薩宏島之景色》(Sälhundö Landscape)，斯德哥爾摩國家美術館 (Stockholm National Museum)。諾德 (E. Nolde)，《海》(The Sea) (1930)，泰德畫廊 (Tate Gallery)，倫敦。主觀性是好的繪畫的一個要素。真正的藝術家用自由的方法詮釋自然。

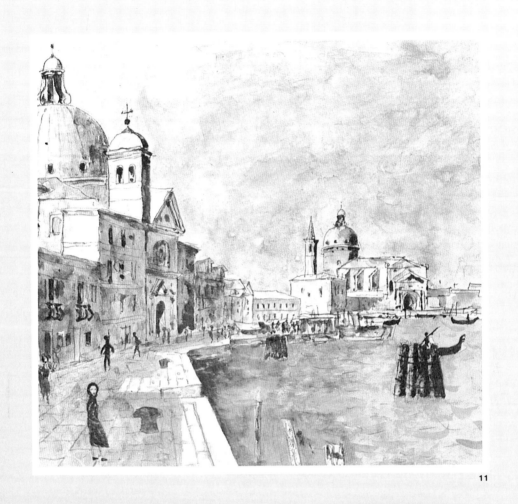

海景畫的歷史沿革

十七世紀前的海景畫

圖11. （上頁）羅蘭·奧多特(Roland Oudot)，《威尼斯：朱德卡》(*Venezia: La Gindecca*)，艾勃·布萊色(Albert Blaser)收藏，幾內巴(Geneba)。

圖12. 洛漢(C. Lorrain)，《海港及乘船的沙巴皇后》(*The Port and Queen Saba's Embarkation*)，倫敦國家畫廊。

海景畫本身原不被視為一種藝術形式，直到十七世紀才有了改變。在這之前，航海的題材不過附屬於主要主題之下，這種主題多為行動中的人物，其作用在教導道德及精神的價值。雖然某些航海的主題，也可從埃及與希臘的繪畫、羅馬的馬賽克（mosaic，又稱嵌畫）、羅馬式壁畫及哥德式的板畫中看到，但這些主題只不過具象徵性的意義罷了！

文藝復興創造了一種莊嚴的藝術，其中秩序與美感的概念，實為澎湃的人文主義背後的原動力。然而，海的主題，就其實際重要性而言仍遭受貶抑，不過是構圖細節之角色，或充其量只具有參考說明的意義罷了！弗羅倫斯的繪畫大師，也是西那畫派(the Siena school)畫家們，甚至於像威尼斯這種海上貿易發達的地區的繪畫大師，他們作品的中心主題通常是表現壯觀建築物前的人物，在這些偉大的作品中，海只不過是背景罷了。事實上，海和陸地山水一樣並未成為主要的繪畫主題，直到十七世紀才有了改變。十七世紀將自然各個層面無窮盡的藝術可能性發揮出來的是荷蘭及法蘭德斯(Flemish)的繪畫大師。因此這種外在現實的奇觀——經過謙卑及專注的思索，並充滿捕捉形狀、色彩、明暗之喜悅，而不從事形上學或道德的教化——遂形成主要的主題。隨著時間的演進，以及印象主義的興起，海景的題材對於繪畫藝術的革命，也具有重大的貢獻。

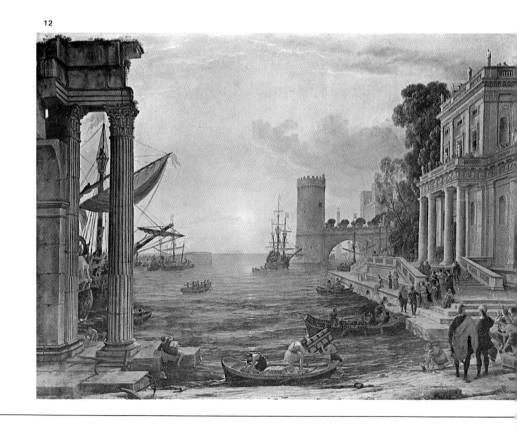
12

風俗畫的先驅

13. 普桑(N. Poussin),《四季》(The Four Seasons)（冬 ），巴黎羅浮宮。

14. 威廉一世· 爾德,《風平浪靜》 Calm Waters),毛瑞蘇 士(Mauritshuis),海 。

我們或許可以這麼說，喜愛以海為藝術的主題是始於法國畫家克勞德·洛漢(Claude Lorraine, 1600–1682)。他的畫風為普桑(Poussin)式的傳統古典構圖，在其作品中，水通常是基本的主題要素。

他畫的海港景色特別有趣，通常可以看到陽光於海面上閃爍搖曳，輕快的船隻點綴其間；高高的天空，充滿了粉紅色、黃色及鮭肉色的色調。整體的效果點出一種細緻、無所不包的氣氛。

13

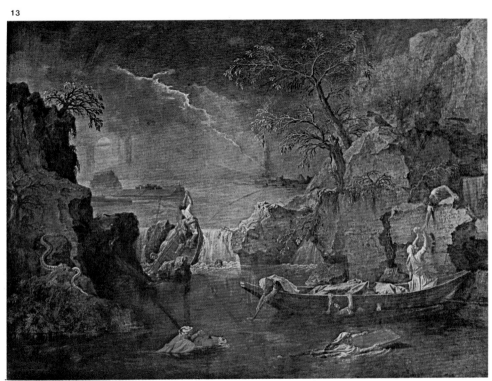

14

風俗畫的先驅

揚‧范‧果衍 (Jan van Goyen, 1596–1656) 及雅各‧范‧羅伊斯達爾 (Jacob van Ruisdael, 1628–1682) 為荷蘭寫實派重要的風景及海景畫家，他們的影響力甚至持續到十九世紀風景畫的發展。果衍的海景畫最顯著的特點為極低的地平線，以及寬廣、簡化之處理，而其色彩幾近於單色。羅伊斯達爾則在其末期作品當中，已經呈現明顯的戲劇性及浪漫的傾向。或許他最出色的作品為典型荷蘭風景畫，其中光線出現之形式為驀然穿透雲彩的陽光，光線與景物融合為一，使作品整體蘊含了無窮的內在活力。羅伊斯達爾的作品影響了十八世紀的英國風景畫家及往後的巴比松(Barbizon)畫家。

談到這裏，我們也應提及威廉二世‧維爾德，他於1633年生於荷蘭，1707年卒於倫敦。他生於繪畫世家，與父親在英國崛起，成為英王海事主題的宮廷畫家。由於他繪製了六百多幅的作品，同時也被公認為是荷蘭畫派最重要的海景畫家，因此極具影響力，堪稱為英國風景畫之父。

圖15. 雅各‧范‧羅伊斯達爾，《威克風車》(*The Windmill of Wijk*)，國立美術館 (Rijksmuseum)，阿姆斯特丹。

15

16

圖16. 揚‧范‧果衍，《靜海之舟》(*Boats in a Calm Sea*)，芝加哥藝術中心 (Art Institute of Chicago)。

威尼斯：卡那雷托與瓜第

安東尼奧・卡奈爾(Antonio Canal, 1697–1768)，又名「卡那雷托」(Il Canaletto)，是威尼斯出生的另一名重要大師，他多數作品均於威尼斯完成。和威廉二世・雷爾德一樣，他也移居英國，且其作品在英國非常受歡迎。由於他的聲名顯赫，因此有人懷疑他的作品遭到仿冒（這種懷疑也不無道理），甚至他在世時贋品就出現了。卡那雷托對於威尼斯城之觀察極為細膩，通常使用暖色調，反映他對於整體氣氛效果花費的特殊心力。他是成就卓越的畫家及蝕刻畫家，也以使用暗箱攝影[1](camera obscura，為十八世紀經常使用的裝置)為他的畫作初步習作而聞名。

另一位威尼斯畫家法蘭契斯可・瓜第(Francesco Guardi, 1712–1793)，也精研威尼斯的港口景物。與卡那雷托相較之下，他賦予光線更清晰的明暗程度，並運用更自由、更簡約的風格，進一步發展風俗畫。由於許多畫評家指出瓜第對於印象派畫家的影響，因此人們已重新評定他作品的重要性。和同時期其他歐洲畫家一樣，瓜第收取酬金而為英國客戶作畫。

圖17. 卡那雷托，《從聖喬治看聖馬哥斯》(The View of San Marcos Seen from San Giorgio)，華萊士(Wallace)收藏，倫敦。

圖18. 瓜第，《威尼斯大運河》(Venice's Grand Canal)，舊繪畫陳列館(Alte Pinakothek)，慕尼黑。

17

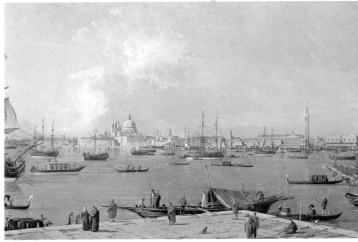

18

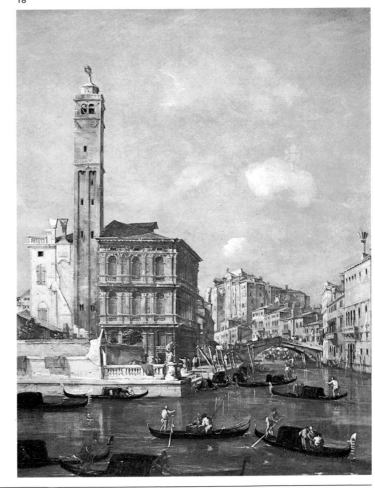

1 暗箱攝影是一種機械裝置，利用它可以精確地畫出速寫的輪廓。暗箱攝影發明於十六世紀，由一個內有小心排列的透鏡和鏡子的小盒子所組成的。影像穿過透鏡，再由鏡子反射到紙上。畫家只要拿支鉛筆描一下顯現在紙上的輪廓即可。有時，從輪廓上無法掩飾的特定扭曲，可以判斷是否曾經使用暗箱攝影繪製圖樣。

十八世紀的英國

由於十八世紀的英國是擁有巨大的殖民及海事力量的島國，因此十分重視海洋相關事物。海景畫在英國強力崛起，成為典型的繪畫題材，並不令人意外。我們可以這麼說，英國的畫家在海景畫中找到最完整的表達方式，這種表達方式充分地代表盛行於十八世紀迄今的審美觀。一般而言，這種題材的作品多描寫平靜海面上，張滿船帆、鼓風前進的船隻和得意揚揚地飄動的旗幟；或刻畫英勇的船隻，對抗足以將之吞噬的巨浪。在兩百年間，許多畫家致力於這種軼事或敘事作品。雖然絕大多數的畫家能力卓越，能夠正確、詳實地描繪船隻和主要的細節，但他們的作品則和真正的繪畫有極大的差距。近年來，拍賣者及收藏家重視這種作品主要的原因是他們鉅細靡遺的細節及無可爭辯的歷史價值。然而，由於十八世紀英國生活背景的緣故，部分英國畫家自然產生改革海景畫藝術的使命感。這些畫家成為印象派畫家運動的先驅，並於十九世紀最後卅年間開花結果。無論如何，這個時期水彩畫有很大的進展。

泰納曾多次造訪義大利及其他地方。在威尼斯，他完成一系列水彩及不透明水彩畫，畫中有許多卓越而不可思議的光影效果，確實是無與倫比。泰納是多才多藝的藝術家，除了前述的作品外，他也依據親身的旅遊經驗，製作了細緻的蝕刻畫。儘管終其一生，他的作品充滿了爭議性，泰納一直被視為十分重要、深具影響力的畫家。他是第一個偉大的浪漫主義畫家，明白如何使用豐富的調色板上的白色、黃色及藍色創造出意境深遠的效果，詩意與戲劇性並具。泰納實在是創造霧靄、躍動光影、波光粼粼效果的大師。

圖19. 巴克滉以（L. Backhuysen），《海岸怒濤相抗之荷商船》(Dutch Merchant Ship Battling th Stormy Coast)，原昂斯洛伯爵 (the Ea of Onslow)收藏。

圖20. 泰納，《威斯：從海關大樓眺舊聖喬治》(Venice: View of Old Saint George from the Cu toms Building)，倫大英博物館。

圖21. 泰納，《下海岸的碎浪》(Wav Breaking on a Lee ward Coast)，泰德廊，倫敦。

泰納

泰納（Joseph Mallord William Turner，1775年生於倫敦，卒於1851年）崛起時為傑出的製圖家和水彩畫家。1797年他在英國皇家學院 (British Royal Academy)作首次的油畫展。這些作品明顯受到荷蘭海景畫的影響，同時在某方面也受到古典歷史繪畫的影響。令人驚異的是，這種風格後來演變為極為新穎、「現代」的方法，不受拘束大膽地使用光線及色彩。

19

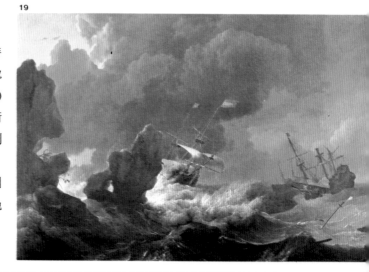

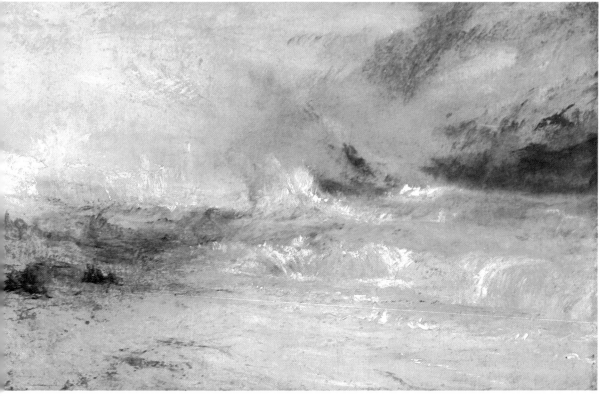

十九世紀的英國

在維多利亞時代的畫家中，理查・波寧頓(Richard Parkes Bonington, 1801–1828)與約翰・柯特曼(John Sell Cotman, 1782–1842)因海景畫而聞名。波寧頓影響了浪漫主義運動的畫家。浪漫主義運動於1824年在著名的巴黎沙龍展開，波寧頓也參與了這項運動。他所繪製的風景畫及海景畫以清新及率性著稱，這種風格也解決了色彩的問題。柯特曼為泰納的好友，作畫時使用油畫顏料及水彩，是一位從不休息的畫家，創作了十九世紀英國最佳的海景畫。

圖22. 柯特曼，《桅之雙桅帆船》(T Brigantine Losing H Mast)，倫敦大英博 館。

圖23. 波寧頓，《 灘之舟》(Boats on t Beach)，倫敦大英 物館。

22

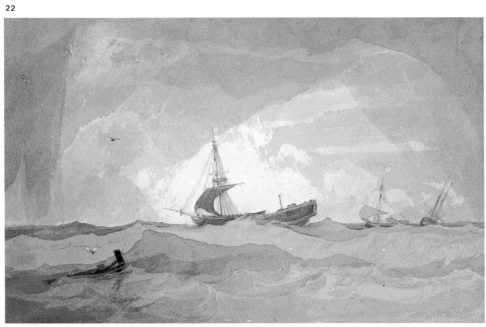

23

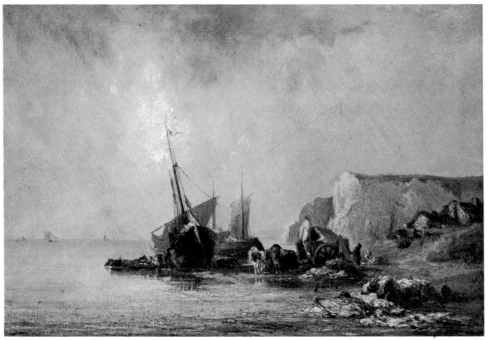

印象派畫家運動

60年代，一群年輕的畫家自巴黎崛起，集於法國北部海濱：聖愛德西 (Sainte-dresse)、哈佛爾 (le Havre) 及第厄普 Dieppe)。他們與於楓丹白露 (Fontaine-eau) 戶外創作風景畫，且和後來開創了名的巴比松風景畫派的畫家過往甚密。些畫壇新人包括莫內(Monet, 1840–26)、巴吉爾 (Bazille, 1841–1870)、希里 (Sisley, 1839–1899) 及兩位較為年的畫家：尤恩根德 (Jongkind, 1819–891)與布丹(Boudin, 1824–1898)，他們戶外作畫已有一段時間。他們發現地線的深處及特殊凹處的明暗可用於繪中。他們也發現畫家可以利用特定自景物的特色及事件作為作品的主題，和浪漫派的作品形成對比，因為浪漫仍然將繪畫當作傳達強烈情緒或訊息工具。印象派畫家則尋求一種純粹、

簡便的自然表現，所運用的是自然的形體、色彩、光線及陰影。他們試著要忠實地捕捉大氣的狀態，平靜或狂暴的天氣本身，即成為繪畫真正的主角。

圖24. 尤恩根德，《聖愛德西海灘 》(Sainte-Adresse Beach)，巴黎奧塞美術館。

圖25. 莫內，《阿戎堆的帆船賽》(The Argen-teuil Sailing Race)，巴黎奧塞美術館。

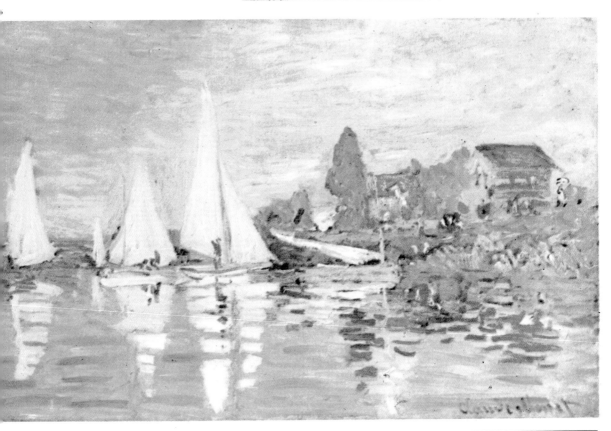

印象派畫家運動

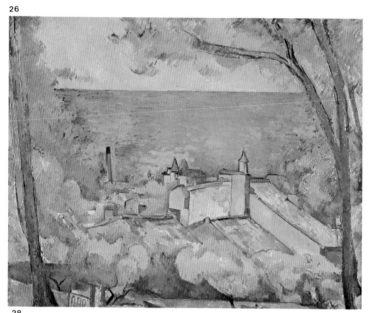

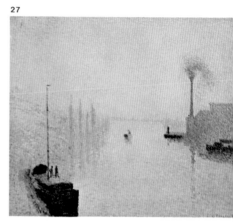

圖26. 塞尚，《依斯特克之海》(*The Sea at Estaque*)，
私人收藏。

圖27. 畢沙羅(C. Pissarro)，《盧昂，拉克魯瓦島的
霧》(*Mist, lle Lacroix, Rouen*)，費城美術館，約翰．
強森收藏。

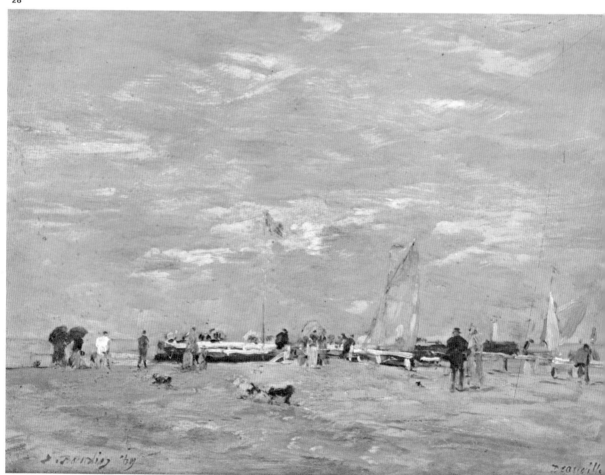

圖28. 布丹(E. Boudin)，《多維拉碼頭》(*The Pier
at Deauville*)，巴黎奧塞美術館。

印象主義的誕生，或許是繪畫史上最重大的「運動」，對於海景畫後來的發展有著決定性的衝擊。印象主義代表的是光的勝利，也就是色彩的勝利。光隨處顫動、移動、瀰漫，光及色彩的確決定了所有的形狀及景色。

印象派畫家受到光和色彩相關新科學理論深遠的影響，包括法國化學家米歇爾‧謝弗勒爾(Michel-Eugène Chevreul, 1786–1889)的理論。他們了解了形體的顏色只能在中間色調找到，形體陰影部分的色彩，總是與明亮部分互成補色，陰影總包含藍色，不同的顏色適當地並列時會產生增強、變亮的現象。簡言之，印象派畫家採用新的、革命性的概念，這種概念直到今天，大體上仍然有效。除了前述的畫家之外，許多後來成名的畫家也繪製印象派海景畫,包括畢沙羅(Pissarro)、雷諾瓦(Renoir)、塞尚(Cézanne)、雷平

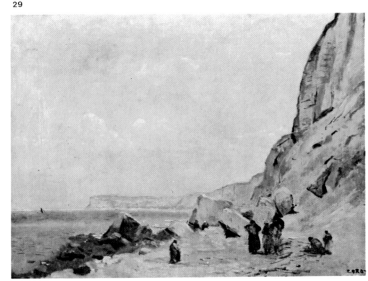

(Lépine)、 哥洛民 (Guillaumin)、 科林 (Colin)、 莫利索 (Morisot)，以及其他較不為人所知的畫家。今天世界各地的美術館對於印象派畫家的作品無不極力保護，證明了自諾曼第海灘起始的冒險，是多麼的偉大啊！

圖29. 柯洛 (C. Corot)，《海岸岩石》 (*Rocks on the Seashore*)(1870)，馬斯德格美術館 (Mesdag Museum)，海牙。

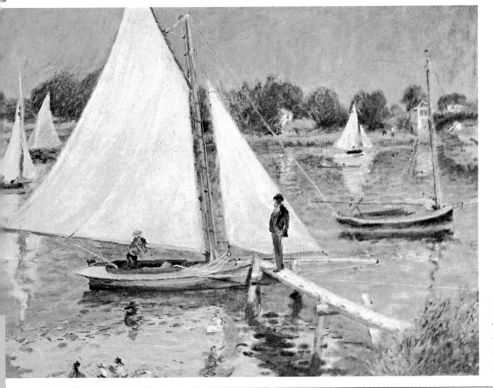

圖 30. 雷諾瓦,《阿戎堆的塞納河》(*The Seine at Argenteuil*) (1873)，波特蘭美術館(Portland Art Museum),美國奧勒岡州。

日本版畫與點描法

在這個簡短的歷史摘要中，雖然只是附帶介紹日本版畫，但我們仍須了解十八世紀的日本版畫對於印象派甚至後來的繪畫發展所產生的衝擊。日本版畫構圖具高度的創意，畫中人物在畫面底部及邊緣被截斷，平淡的色調中顏色鮮明，形態的簡明處理，這些特性都使前衛派的歐洲藝術家大為震驚。

這個時期真正傑出的畫家為北美麻塞諸塞州的詹姆斯‧惠斯勒 (James McNeill Whistler, 1834–1903)。他曾於巴黎求學、工作，後來定居倫敦；由於他矢志捍衛藝術的自由及社會地位，在倫敦與畫評家及公眾多所爭辯，甚至對簿公堂。他也深受日本版畫的影響，在他以日本版畫風格而作的「夜景畫」(nocturnes) 系列作品中，他引進了新的層面及方法，來呈現光、閃光及水面上的倒影。

印象主義開始朝漸進地科學及精密計算的風格演進。點描法(pointillism)——其支持者喜歡稱之為「分光法」(division-ism)，基本上是將兩個原色共同排列。比方說，當藍、黃色並列時，人們的肉眼會將這兩個原色加以混合，產生出一種較為純淨、明亮的第二次色綠色的感覺。點描畫家用同樣的方式處理光譜中其他顏色及灰色。使用這種技巧，他們可以將作品中陰影部份加以細分，細分的顏色與相對光亮區域的顏色形成互補。這種新畫風的擁護者是秀拉 (Georges Seurat, 1859–1891)及希涅克(Paul Signac,1863–1935)，他們捍衛這種理論可說是不遺餘力。當然，另有一群畫家也遵循這種理論作畫，但卻無法成功地運用於作品中。由於航海的主題十分適合於點描畫家光影效果的實驗，因此秀拉及希涅克都創作了許多有趣的海景畫。

圖31. 北齋(Hokusai)《波濤：波濤中的富士山》(Waves: Mount Fuji Seen between Waves)，倫敦大英博物館。

31

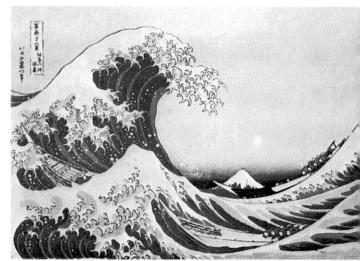

32

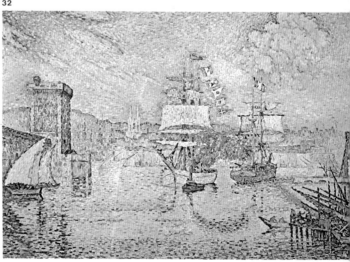

圖32. 希涅克(P. Signac)，《馬賽港》(The Port of Marseille)，現代藝術博物館 (Museum of Modern Art)，巴黎。

表現主義

十九世紀末，藝術進入了一個不斷變動的歷程，甚至到今天依然持續地進行著。由於藝術家堅定地要求表現的自由，因而產生了兩個平行的運動，亦即表現主義及野獸派。這兩個運動不斷地產生影響，不斷地超越，從未間斷，原因是許多藝術家在某些方面，都在這兩個運動之間游移，不斷尋求美學的變化。

表現主義用誇張而扭曲的線條及顏色，尋求最大的風格表現。捨棄印象主義普遍強調的自然，而尋求繪畫大原則的簡化——帶來更大的情感衝擊，這在某方面所代表的意義是，相較之下表現主義是一種蓄意的反動。這種表現主義者運動始於梵谷 (Vincent van Gogh, 1853–1890)及高更(Paul Gauguin, 1848–1903)，

他們是歷史上最偉大的藝術家之一。雖然生活艱苦，但仍然創造了具高度個人風格的藝術，這種藝術由於具真實性及普遍性，因此為後來的藝術家帶來深遠的影響。另一位偉大的藝術家是塞尚 (Paul Cézanne, 1839–1906)，他與梵谷及高更同時代，最初提倡印象主義。然而，從他後期作品中明顯的發展，我們絕對可以把他歸類為表現派畫家。塞尚的影響不僅止於繪畫，他對於所有現代藝術都具有深遠的影響。最重要的是幾乎二十世紀所有的美學主義及運動，包括因畢卡索 (Picasso) 而產生的立體派藝術，均脫胎於塞尚其有無限創新可能性傾向的理論及作品。

圖33. 梵谷，《聖塔瑪利亞的海》(The Sea at Santa Maria) （局部），普希金美術館(Pushkin Museum)，莫斯科。

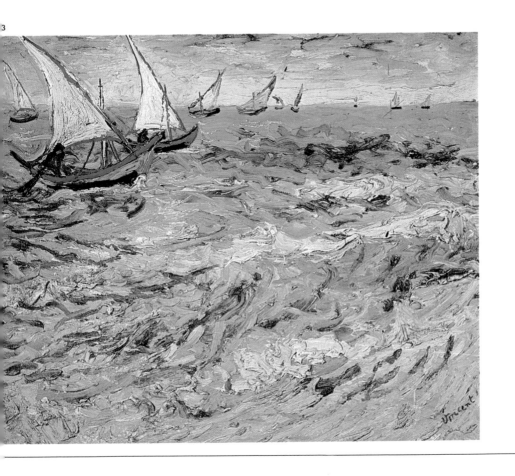

野獸派

野獸派於 1905 年始於巴黎著名的秋之沙龍(Autumn Salon)，諸如馬諦斯(Matisse，1869–1954)、馬克也 (Marquet，1875–1947)、德安(Derain，1880–1954)、烏拉曼克(Vlaminck，1876–1958)及其他較不知名的畫家均曾在此展出作品。這次展覽由於作品中極度的扭曲、平塗的形式與強烈的顏色，引起喧然大波。有位畫評家受到感動，稱這些畫家為 "les fauves"，也就是「野獸」的意思。野獸派事實上是表現主義的形式之一，其畫面使用純淨的顏色、平塗的形式，而不著重外形的描繪或光影的區隔。雖然這個畫派只有曇花一現，但成員中有一部分參加了後續的新運動；同時嚴格來說，野獸派的作品從藝術的角度來看，仍饒富趣味。

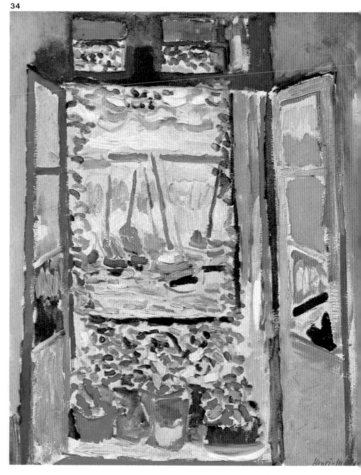

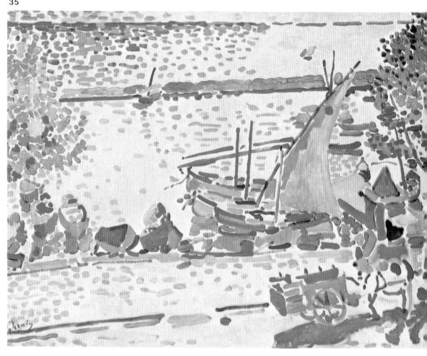

圖 34. 馬諦斯，《科利爾開敞之窗》(*Open Windows in Colliure*)(1905)，約翰·惠特尼(John Hay Whitney)收藏，紐約。

圖35. 德安，《水的倒影》(*Reflections on the Water*)，安那西亞德美術館 (Annonciade Museum)，法國聖特佩茲(Saint-Tropez)。

二十世紀

野獸派之後相繼崛起許多持續不斷的藝術運動及主義，例如立體主義、結構主義、未來主義、形上學的繪畫及超寫實主義等，最後我們看到的是抽象藝術，其支持者認為形式及色彩本身即具有內在的美學價值，完全獨立於作品的主題之外。在所有的美學運動當中，我們不斷發現，在某些方面，都會引用海洋及與海洋相關的題材，甚至當海洋不是作品的主題時也是一樣。不論是透過塑造美麗視覺效果的努力，使畫面達到全然的感官享受，或採用較為主觀的創造過程，並消除所有的描述主義，採用藝術家最親密的感情中最自由、最不受拘束的表達；繪畫目前是處於變動不斷、爭議不停的情況，也一直在追尋肯定。關於海景畫方面，我們應特別注意美國的水彩大師。美國的畫家承襲了十八、十九世紀英國偉大的水彩畫家，很快地因為他們對於現實清新、直接的詮釋，以及真正令人讚歎的技巧而聞名。要說明上個世紀末之藝術成就，我們僅需提及以下幾個畫家：溫斯洛·荷馬(Winslow Homer, 1836–1910)、惠斯勒（曾與印象派畫家共事）及著名的肖像畫家約翰·沙金特(John Singer Sargent, 1856–1925)。在本世紀，水彩畫的地位已確立，各種風格的水彩畫與其他繪畫技巧並駕齊驅。在二十世紀藝術家中，以下的名字特別值得注意：胡利歐·昆士達(Julio Quesada)、米圭爾·塞爾瑞(Miquel Ciry)、莫利斯·普恩德蓋斯特(Maurice Prendergast, 1859–1924)、查爾斯·雷德(Charles Reid)及費德瑞克·洛佛拉斯(Frederic Lloveras)。

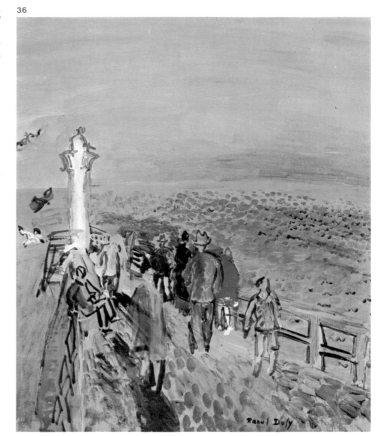

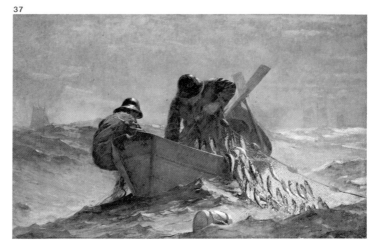

圖36. 胡奧·杜菲 (Raoul Dufy)，《多維拉》(Deauville)(1929)，巴爾美術館 (Museum of Art, Bâle)。

圖37. 荷馬，《收網》(Taking Out the Net)(1885)，芝加哥藝術中心。

二十世紀

38

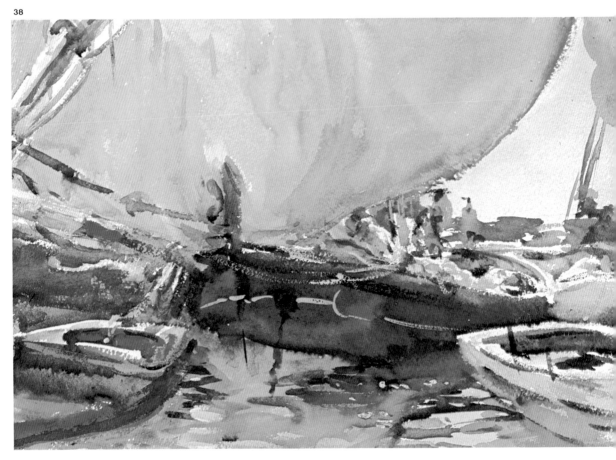

39

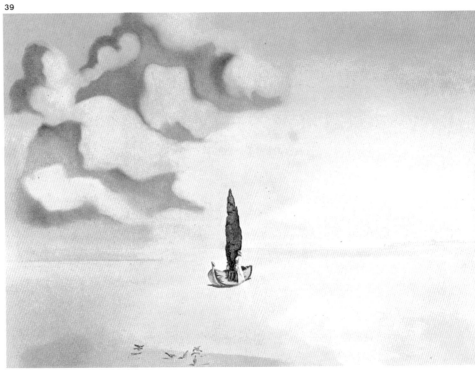

圖38. 沙金特,《甜瓜船》(*Boats with Melons*)(1909), 布魯克林美術館, 紐約(購得)。

圖39. 達利(S. Dali),《我的表親卡洛林奈特於羅薩斯海灘之觀察》(*Vision of My Cousin Carolinetta on the Beach at Rosas*)(1934), 私人收藏。

40

基本概念
及一般標準

光線與繪畫

「畫瓶子最好的方法，是利用色彩形式的組合來表現出它的實體，正如當玻璃工匠比當畫家更值得。」

——瑛·葛利斯
(Juan Gris)

我們已經看到海的主題不同的詮釋方式，依時代背景及藝術家而定。但是所有的繪畫，特別是海景畫，都含有一個共同而顯著的特點：光線。

光照亮了自然的一切，調節及區辨每個氣候及周圍的時刻，也決定我們所看到的大自然的顏色。現在，如各位所知，自然的顏色即真實的顏色，係透過各種媒材加以詮釋、表達，如：油彩、水彩及蛋彩等。也就是說，這些顏料構成繪畫本身的實質。很顯然的，自然的顏色和繪畫選用的顏色並不一樣，化學成分也不盡相同。雖然這個常識是大家幾乎都知道的，但任何想成為畫家的人，都應該將它謹記在心，這點的重要性我們很快就可以明白。在以下幾頁，我們將探討色彩理論及色彩效果。

畫家應注意的第一點是儘量發揮基本的繪畫技巧。比方說，色彩本身自有其明確界定的特色，若能明白這些色彩，畫家可以達成自己的美學目標。當然這並不表示我們可以忽視主題或概念，因為儘管色彩十分「寫實」，每個藝術家都應該以其獨特的方式發揮主題。繪畫最重要的是如何畫，而不是描繪的對象。

因此，瑛·葛利斯(1887-1927)說的好，繪畫目的是要儘可能表現近似於真正的「假像」[2] (trompe l'oeil) 所呈現的形體及內容，同時畫家在投入繪畫工作前，應先學習繪畫的手法與技巧。

關於這點，我們接著會有更進一步的認識。

2.當藝術家如照相般鉅細靡遺地作畫，並顯然過度使用描寫及幻覺設計時，那麼就可以說他們在創作「假像」畫，其法文字面的意思是「欺騙眼睛」。

圖40. （上頁）法契斯科·克雷斯波，私人收藏，巴塞隆納

圖41. 狄·拉·莫(J. F. De Le Motte)，人收藏，法國。這「假像」的範例有浮雕 (relief) 的所有能效果，並使用各模仿的技巧，顯示這種繪畫哲學及風之誇大細節的特性。

41

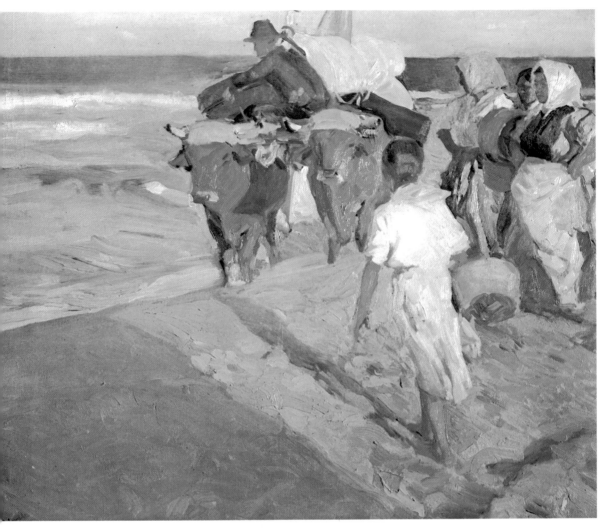

圖42. 索羅拉,《拉船出海》(*Pulling the Boat Out*)(1916),私人收藏。這幅畫的原料——油彩,在畫中的分量比主題更重要。

圖43. 希斯里,《里貝拉斯》(*Riberas*)(局部), 聖瑪姆斯(Saint-Mammés)。筆觸非常具表現性,同時用色也是十分自然、輕鬆。

繪畫

繪畫和其他純美術一樣，包含規律的統一性，其中所有的成分須和諧地整合，從各方面看來，包括繪畫的自然和其真正的特質。簡言之，繪畫是「有組織」的活動。自然（有時包含人為修飾的自然）以一種有組織、和諧的方式呈現在我們面前，這樣的方式是與其自有的自然法則相符的。但畫家則是從選定景物或部分景物開始，選擇並組織形狀及色彩，按自己的美學概念將作品加以構圖，並於矩形的畫布範圍內詮釋自然。

我們的目標在於依據藝術的法則（我們所知的這些法則十分自由，而且極具多樣性），將所見、所感覺的加以傳達。也就是說，在任何情況下，最初似乎是決定性的因素並不代表就是作品的必要特質，這便是竅門所在。

德拉克洛瓦(Eugène Delacroix, 1798–1863)在日記中寫道：「你就是主題。你的印象、情感在面對自然時是最重要的。審視自己的內在，別環顧周遭的事物。」法國畫家牟利斯 · 德尼(Maurice Denis, 1870–1943)是塞尚的學生，他的說法就更直接了，他很明白地說：「繪畫在呈現

圖44. 馬克也,《〔坎普海灘〕(The Bea〔 at Fécamp)(1906),〔代〕藝術博物館,巴〔黎〕〔〕本畫所有的要素均〔符〕〔合〕繪畫的法則。

圖45. 梵谷,《聖〔馬〕〔利〕斯之舟》(Boats 〔at〕 Saintes-Maries)(188〔〕梵谷國家美術館,〔阿〕姆斯特丹。由於這〔位〕偉大的荷蘭畫家對〔景〕物有獨特的看法,〔因〕此他可以在他的畫〔中〕掌握一種整體的〔和〕諧,創造出和諧的〔色〕彩。

44

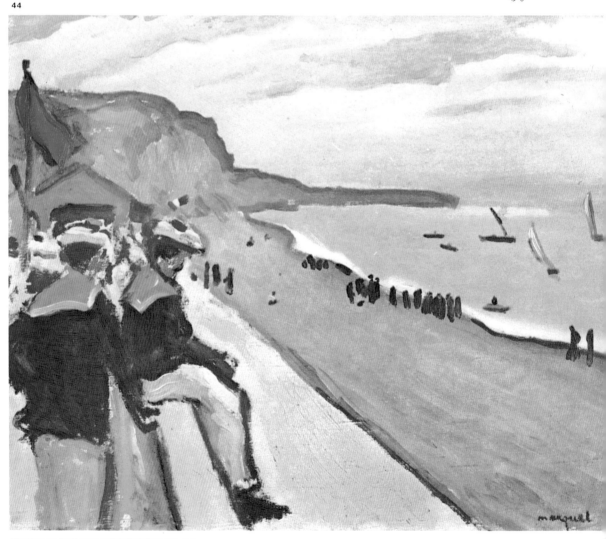

爭中的馬匹、裸體婦女或其他軼事之
，基本上是許多顏色有組織地結合在
一起。」

究複製的名畫或在畫廊、美術館欣賞
品時，你會發現儘管作品間有所差異，
但統一性這個概念在每幅作品都看得
到，沒有任何的疏漏。畫家較重視重現
自然，而非複製自然（如果可能的話），
無論作品如何寫實，畫家所要達成的目
標是「創造繪畫」。 由於畫家的成功，
使我們得以針對藝術作品進行討論。

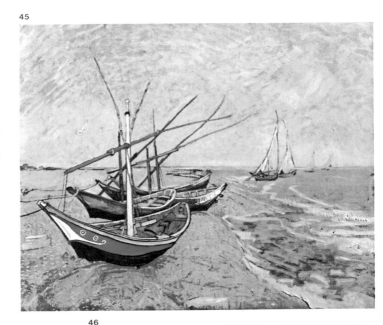

圖46. 史特恩保(A.
Strindberg)，《都市》
(The City)。畫中的灰
—帶藍—帶綠色系及
充滿活力的筆觸成為
本畫真正的主角。

圖47. 德·史塔艾勒
(N. De Stael)，《風景》
(Landscape)(1959)，大
衛·索林吉(David
Solinger) 夫婦收藏，
紐約。所有的概念對
於海景的詮釋都是有
效的。

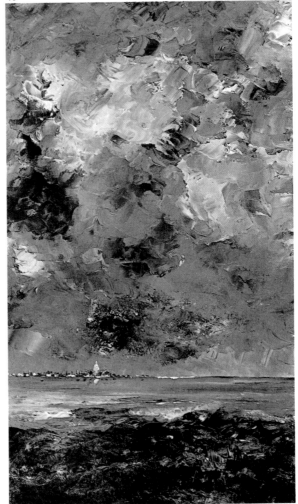

以速寫為基礎

本節的目的並不是要定義「速寫」，或誇大這種訓練的重要性。我們只是希望強調這個基本原則：速寫一直是創造及建構純美術的組織架構。

的確，視覺的概念或思想可以用速寫表達，同時我們也可能發明或發展包含許多概念的形狀。運用少數的線條或描繪，我們可創造所有自然或幻想、想像的形狀。利用速寫，我們可以立即「看到」作品將會是什麼樣子，創造出一種合成綜合，使我們在實際進行繪畫之前，可以將作品全部或部份作適當的修改。速寫對繪畫是必不可少的，但奇怪的是，一般人認為速寫對於風景或海景畫的重要性極低，進行這種題材的創作時，幾乎不需具備速寫的知識。就好像是「我

想想看，樹該靠右邊一點或左邊一點，葉子要多一點或少一點，地平線高一點或低一點，其實沒什麼關係……這和畫人物或頭像是不一樣的。」然而這顯然是不同的，我們總是需要以速寫來組織畫面，甚至更重要的是，必須以速寫表現每個形態的內部結構與每一形狀組群。

速寫只有一種，速寫的原則及基本要領是放諸四海皆準的，可以適用於所有的繪畫媒材、題材及主題，例如靜物、風景或海景等。你可以畫任何東西，例如人物、無生命的物體、樹木等。特別注意觀察視線內所有的形狀。當你畫海景時，這些經驗對於你的構圖及設計都將有正面的影響。

圖48至50. 以下兩速寫是為了嘗試分圖50所涵蓋之要素

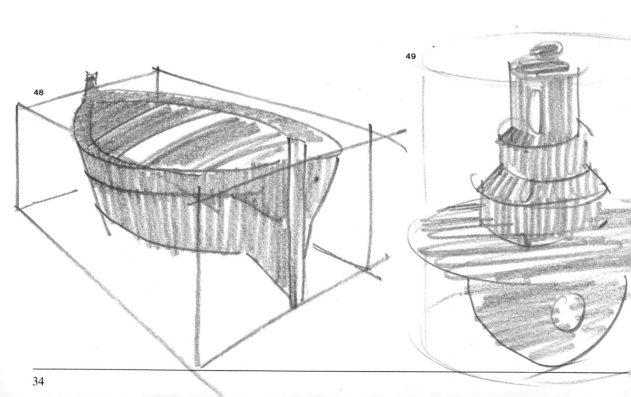

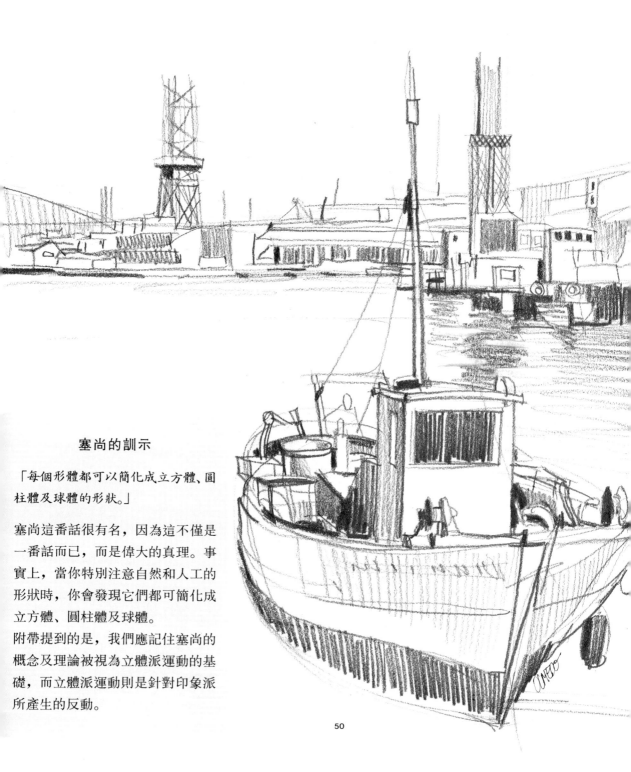

塞尚的訓示

「每個形體都可以簡化成立方體、圓柱體及球體的形狀。」

塞尚這番話很有名，因為這不僅是一番話而已，而是偉大的真理。事實上，當你特別注意自然和人工的形狀時，你會發現它們都可簡化成立方體、圓柱體及球體。

附帶提到的是，我們應記住塞尚的概念及理論被視為立體派運動的基礎，而立體派運動則是針對印象派所產生的反動。

50

色彩的奇觀

「我們以平常心看待自然。但自然在
畫家的眼中及筆下，是十分獨特、精
采的。」

——馬克‧夏卡爾
(Marc Chagall)

如果所有的繪畫都十分重視色彩，那麼
色彩之於海景畫的重要性也許超越任何
其他的繪畫題材。海的主題提供給我們
許多色彩，例如活潑的色彩，還有水面
上各式船隻的五顏六色；在明亮的白晝
中，大自然也提供了最好的自由作畫場
合，可以不受任何拘束，自由地發揮想
像力及所有對於色彩的敏感度。真正的
畫家可以直覺地感受色彩，情不自禁地
想要詮釋海洋及其所展現的複雜、壯麗
的景觀。這真是迷人、愉快的經驗。但
不妨考慮一下，我們很容易這麼想：海
景就是要使用強烈、有力的顏色，用強
調、密集的方式處理，就好像自然的海
景只有在陽光下的最佳狀態中才顯得迷
人。這種傾向的確存在，不是嗎？

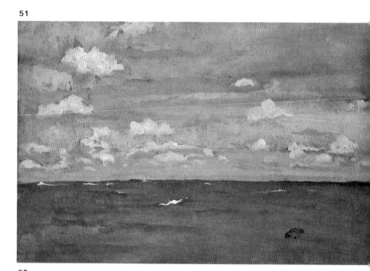

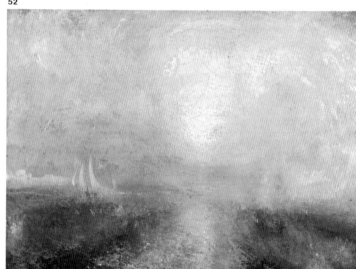

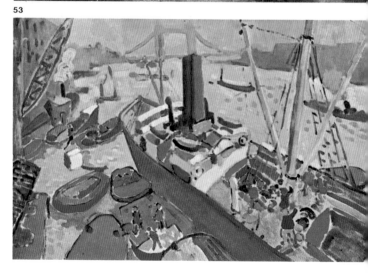

圖51至53. 惠斯勒，
《海景》(Seascape)
(1893)，芝加哥藝術
中心。泰納，《近岸之
舟》(Boat Near the
Coast)，泰德畫廊，
倫敦。德安，《倫敦碼
頭》(The London
Dock) (1906)，泰德畫
廊，倫敦。在這三幅
畫中顏色實為關鍵，
然而每幅畫的用色完
全不同，全視藝術家
個人的觀察力而定。

54

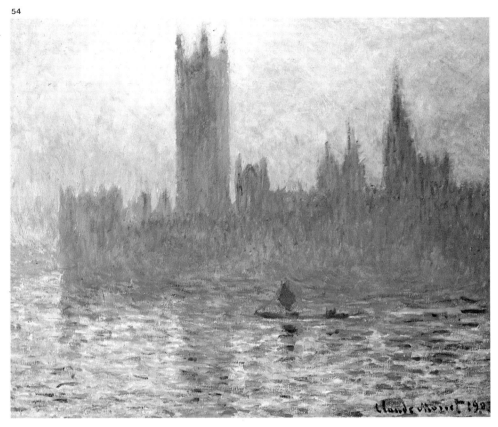

圖54. 莫內，《國會大廈》(The Houses of Parliament)，國家美術館，倫敦。這幅著名的印象派畫家作品的真正主題是灰、藍和粉紅色。

在光度強烈的狀態下，最明亮的顏色隨著距離越遠，以一種非常複雜的情形逐漸變灰；儘管如此，當我們檢視這種現象時，幾乎可以肯定在使用特定的媒材的前景當中僅有強烈、飽和的顏色，差不多和顏料管中剛擠出時同樣地純淨。這就是我們所謂的自然主義的見解，視特定的繪畫概念及風格而定。和以往相同的是，我們所處理的是相對、主觀的事物，取決於每個人對於自然的詮釋，正如我們先前提到的。

海面上烏雲遮日的情景也有其特殊的豐富色彩及氣氛。由於色彩是無止境的，因此可能的詮釋實際上也是無窮無盡。色彩創造了令人驚異的奇觀，這不但是大自然的奇觀，對我們而言更重要的是這也是繪畫的奇觀。

我們竭盡所能，將這種光芒四射、壯麗、微妙、細緻的色彩的奇觀加以詮釋，向他人傳遞驅使我們創作這種特殊畫作的情緒及感受。

看看這幾頁當中四位傑出海景畫家的偉大作品，色彩可說是無所不在，而且是畫的真正主角。同時，請注意這些作品各個層面的差異，我們實在是很難評定其高下。

海景畫家使用的顏色

就如我們待會兒會看到的，即使照亮主題的光線決定了作品的色調，因而在某方面限制了我們的用色，但你應該了解可以用白色及三原色調出自然界所有的顏色，這點我們稍後再行討論。現在我們要說明的是，「普通的」顏色對於繪製任何海景就已遊刃有餘了。目前，無論你用那種媒材作畫，都有許多種顏色可供選擇。最具盛名的廠商提供了顏料色表，其中有許多不同的黃、紅、綠、藍等顏色，都經過測試，品質保證。儘管為了達到好的效果，這些顏色似乎缺一不可，但從不同時期畫家的經驗中發現，一個最多只有十到十二種顏色的「基本顏色」，已足敷所有主題、形式使用。很自然地，在某方面而言，我們說基本顏色是唯一的色彩。雖然藝術中所有一切都是相對的，但我們仍相信這些基本顏色可以幫助我們完成目標，因此建議各位多加利用。

請看專業畫家們常使用的顏料色表，除了白色及黑色外，總共有十二種顏色。其中必要的顏色，也就是三原色：黃、紫紅及藍色，相當於中鎘黃、深洋紅及普魯士藍。另外還有土黃色、部分泥土色、紅色、翠綠色及另一種藍色和其他顏色一樣，都詳列於顏料色表中之清單。請注意這些顏色當中，有四種顏色加註星號，說明這些顏色可以從清單中刪除，而不致影響清單的完整性。另外請注意白色是不可或缺的顏色，而黑色可以在某種情況下加以刪除，關於這點下一頁再為各位解釋。

55

專業畫家常用的油彩顏色

檸檬鎘黃*	深洋紅
中鎘黃	永固綠*
土黃	翠綠
焦黃*	深鈷藍
深泥土棕	群青
淺朱紅	普魯士藍

鈦白
象牙黑*

如果我們要使用特定的「海景顏色」時，可以加上以下的冷色系：淺群青色、天藍色、維洛納綠(Veronese green)或其混合色，以及鈷藍紫色。同時，請看看圖中這些顏色。

我們必須說明一點，這些顏色並非絕對必要，就如之前我們已談過，基本顏色已足敷所需了。不過這些顏色當中，只要善用四、五種顏色，就可以豐富我們特定的色系，並維持清爽的色彩。

至於黑色如何使用，有許多的爭議，我想表達一下我的看法。黑色是個絕妙、特別的顏色，但你一定要明白使用的竅門。

且不談謝弗勒爾及印象派畫家的理論，濫用黑色，不但會造成畫面的髒亂，更將破壞繪畫的整體和諧。因此，許多畫師建議初學者將調色板上的黑色拿掉，換上普魯士藍、深洋紅色與翠綠色，普魯士藍、深洋紅色及焦黃色，這些顏色組合起來即構成非常標準的黑色，這種作法可以減少髒亂的發生，但它的缺點是混合不當的時候，會產生帶藍或帶深紅色的色調。事實上，白色也有類似的問題，或者說是相反的問題，亦即

我們知道白色如果使用不當，會使作品「白化」。因此，我們不應該對黑色產生偏見，只不過使用時要小心謹慎。當黑、白兩色品質都不錯時，我們會得到基本的灰色，這種顏色可摻入其他任何顏色，不論是暖色系或冷色系，都可以為這些純色帶來彩度較低的灰色調。請看範例。

圖56. 淺群青色、天藍色、藍綠色、維洛納綠或其混合色，以及鈷藍紫色。在調色板上加上其他非常特有的顏色，以達成特定的效果，有時是很有趣的。

圖57. 白色或黑色加上一點暖色或冷色系，可得到無窮盡、微妙的灰色系。

海的色彩

塞尚將他的想法及意見透過著作表達出來，其中有一點深具意義，我覺得很感興趣，同時可以為我們目前所討論的內容作一總結。他是這麼說的：「我發現太陽無法再造，但卻可以再現。」
在相對主義的作用下，我們所能看到的任何物體的顏色是根據當時光線的情況而定的，或許再也沒有什麼顏色比得上大海顏色那樣難以捉摸，多彩多姿且變幻莫測。荷馬說「海是酒一般的顏色」，其他偉大的作家則將海的顏色描述成燦爛、黑暗或透明的顏色。如果偉大的思想家、作家可以看到海景水面這許多顏色及色調，那麼一心想要完成最美的和諧與色澤的熱情畫家，又會看到什麼呢？
正確地說，海並沒有一個特定的顏色。雖然各位可能已經知道，但我這麼說的目的是要一次消除「海一定是藍色、或者可能是綠色」的刻板想法。這種現象太常發生了，你會看到這些錯誤的觀念散佈在繪畫的許多其他層面上，尤其是關於視覺的形狀方面。海可以是藍色、綠色，甚至藍紫色！

不過有個一般性的原則可以作為我們的指南。海水反映天空的光線，因此藍天對應閃亮的藍色的海，而陰天則會有一個近似於鉛灰色的海。因此，海景畫中，海和天空有色調及色彩的關係，但這並不表示它們必須使用相同的顏色。

58

圖58. 米爾(J. Mir)，《洞穴》(*The Cave*)，崔埃斯·法格斯(Trias Fargas)收藏，巴塞隆納。在這幅畫中，海水的顏色變得深邃、神秘。岩石的反射造就了十分豐富的色彩。

圖59. 克雷斯波，《荒蕪》(Deserted)，私人收藏。本畫於破曉時完成，當時幾乎沒有任何光線。藍紫色的天空及海水，使得這艘簡陋的小船顯得更為荒蕪。

從天空反射至海面的光線，會轉換成較深或較淺的色調。這些都是相同色系的色調，它們的深淺也受到水的密度或深度，以及水所在的位置（例如離岸的遠或近、水面是否平靜、是否有許多波浪產生的陣陣漣漪等）所影響，我想這點應該很容易了解。

另外，應該考慮的是靠近地平線的海水顏色較淺，因為遠處海水及天空交會時會使我們產生假像，因此反射的光線較為強烈，顏色看起來也似乎相同。懸崖旁的海水較深，因此顏色較深，也較強烈，色調與色調間細微的差異達成無與倫比的共鳴。請看圖例。

我建議各位記筆記，或在較小、較為廉價的畫布上，將簡單的景物作個速寫。畫「一片」天空、海水，或「一些」拍打礁石的海水及靜靜拍打岸邊的海浪。試著使用你認為最接近的顏色去詮釋這幅畫，不要太擔心調整或和諧的問題。我保證你一定會從這個練習中獲益而樂在其中。最重要的是，這可以引發你創作更多海景畫的動機。

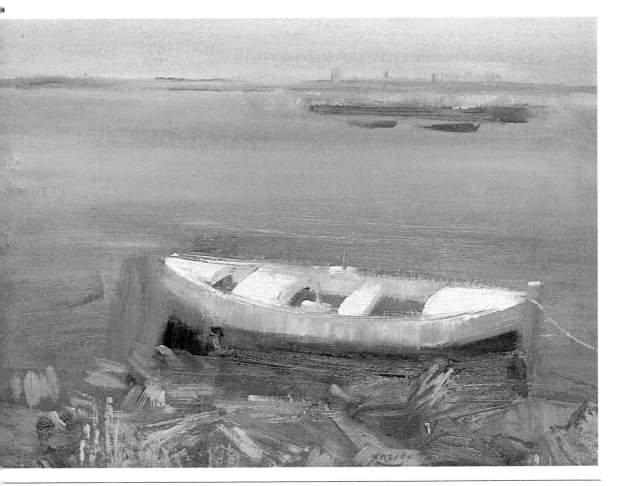

海的色彩對比

黑格爾(Hegel, 1770–1831)寫道:「在現實世界中,所有的物體由於周遭的氣氛而呈現不同的顏色……物體距離越遠,顏色越淡,形狀也越不明確,因為光影的對比較為擴散模糊。

一般人都認為前景的色彩較為明亮,隨著距離增加,物體的顏色會變深,其實不然。前景是最亮也是最暗,這是因為光影的對比幾乎達到最高的強度,使輪廓顯得較為明確。」

事實上,德國的哲學家黑格爾在探討高空透視[3] (aerial perspective)的《藝術的系統》(*The System of the Arts*) 一書中發表以上看法。以下的考慮對於本文討論的目的而言很有幫助:

- 一般而言,海景畫和所有風景畫一樣,都會隨著距離的後退,而損失部分色澤,其顏色會傾向藍、藍紫及灰色系。

- 和遠景的區域相較之下,前景總顯得較為清楚,有較強的對比。

- 暖色系會較「前進」; 而冷色系則會「後退」。

3.當我們依某種方式運用色彩時,高空透視說明了如何取得深度感,同時從高空角度的觀察會明顯改變色調及色調間之關係,而對比則因為高空觀察距離的變化而減少,同時變得更深。

圖60. 荷西·帕拉蒙,《巴塞隆納,漁人碼頭》(*Fisherman's Dock, Barcelona*)。請研究色調和地平線關係。背景的灰色和前景船隻的顏色成明顯的對比,產生一種寧靜的氣氛。

60

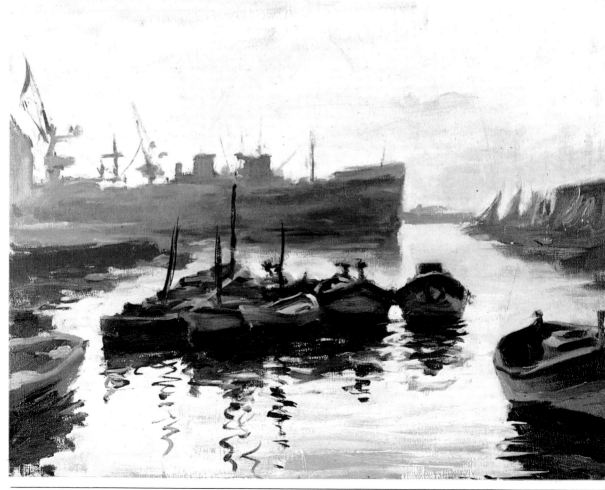

天空的顏色

天空不再是附屬於人物的美麗藍色景，反而搖身一變成為浩瀚無際的象，風自由地吹過，霧起雲散，光帶來了有著種種色調及漸層的無窮的色彩。」

——德安
(A. Derain)

際上，海的色彩原則在這兒也同樣適：天空不只僅有一種顏色；天空也不定是藍色或灰色。天空幾乎從來不只單一顏色。在繪畫中，光線一向對應氣的狀態，而天氣則決定了繪畫的一色調，同時海景畫中天空與海水也應和諧的整體性。因此，很重要的是，們必須能忽略細節，同時依環境的色組合，看到海和天空基本及密切關係整體效果。畫家和大自然必須能夠共配合。

外，我還要說的是，許多海景畫中，空是作品真正的主角。海景地平線上變萬化的雲有許多不尋常的形狀及顏，可以帶來許多的靈感。再加上較輕的主題，例如一葉扁舟、一小片海水、許礁石或小丘等，可以鼓勵我們創造妙的藝術作品。

出日落時雲彩顏色的詮釋，提供了許多繪畫造型的選擇，同時也展現出大自然各種色彩及其無與倫比的想像及色彩效果。因此，這個主題總是吸引著許多畫家，而有一些著名的作品產生，例如莫內的《印象：日出》(Impression: Sunrise)，為印象派畫家運動命名的來源，說明了此主題的重要性。針對這些主題多作一些簡單的習作。特別注意色彩的問題，試著去豐富你的調色板，找出各種可能的色調作一般的調和及搭配。

圖61. 德安，《水的倒影》(Reflections in the Water)(1905)，安那西亞德美術館，法國聖特佩茲。在海景畫中，無論是用暖色系或冷色系的和諧效果，天空及其色彩能鼓舞畫者畫出神妙的色彩，這只能由畫家的感覺來決定。

61

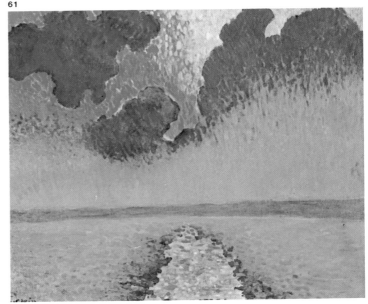

62

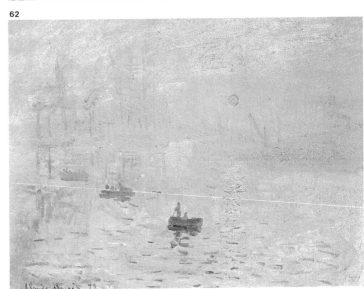

圖62. 莫內，《印象：日出》(Impression: Sunrise)(1872)，馬摩坦博物館 (Marmottan Museum)，巴黎。

天空的顏色

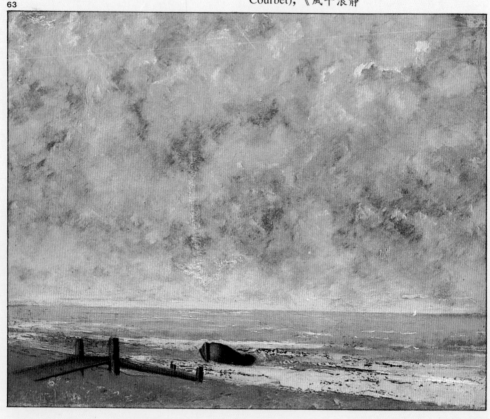

靠近地平線的天空顏色總是最淡。這張
作品的天空晴朗、光線充足,在上面的
部分,藍色傾向於洋紅色或紅色,還有
一點群青色,然而在接近地平線時,色
彩喪失強度,偏向淺黃色或帶點綠色。
絕對晴朗的天空,不適合畫成完美、一
致的漸層。最好是創造出光線與顏色的
振動,並混合其他藍色系或色彩稍微不
同的色調,這些色調須能彼此調和,符
合整體、統一的概念。

請記住天空的顏色可以是藍色、略帶黃
色、粉紅色、藍紫色。坦白說,天空也

可以是橙色、粉紅色、黃色、綠色或藍
紫色。簡言之,在所有不同顏色無盡的
色調範圍內,天空也可以是灰色。

雲有塊狀及具體的形狀,畫雲的時候要
特別注意結構。請記住雲一般而言有較
為明亮的部分,也有顏色較暗的部分,
和其他形狀的情形完全相同。你必須注
意不要把不同的明暗區域融在一起,或
從一個區域超越到另一個區域,以完成
確切的輪廓。同時,要避免「起毛」的
外觀。

構圖的概念

然古典的定律及基準的確存在，事實
如果我們專注於繪畫實驗性的演進，
就是從印象派時期直到現在，則幾乎
以向你保證，影響繪畫創作最大的因
就是構圖。

確，當我們探討啟發我們構思主題，
發我們最初創作動機的動力時，我們
說，這是由於一種無法轉移、一種個
的感情及內心的感動所致。我們也會
，這便是藝術無價、獨特的地方。在
作初期，直覺告訴我們如何將繪畫的
狀呈現在畫布上，這就是我們認定純
術最初、最基本的想法。但它卻要透
構圖才行，同時作品其他的構成要素，
速寫、色彩、筆觸等都附屬於構圖之
。所以，重要的是要有一些關於這種
要繪畫層面的指導方針，不然過度地
入這方面的研究會使畫家無法在自
，合邏輯的情形下發展構圖。

謂構圖是指結合繪畫（或其他藝術作
）的要素的過程，目的是要達成含有
人滿意特性的視覺整體。有人說，只
繪畫的構成要素（不論是人物、蘋果
簡單、未明確界定的形狀）能引發和
的感覺，能成為平面整體不可或缺的
分，那麼這幅畫的構圖就是成功的。

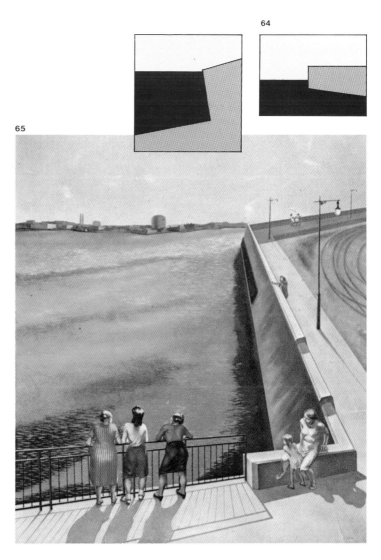

64

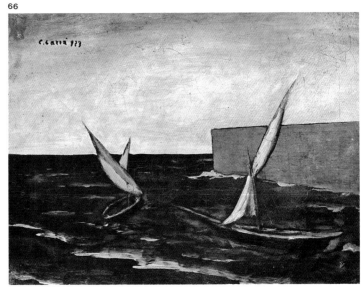

65

66

圖65.　卡格里米(L.
G. Gugliemi)，《河》
(*The River*)，芝加哥藝
術中心。

圖66.　卡拉(C. Carrá)，
《港口行船》(*Sails in
the Port*)，芝加哥藝術
中心。

構圖的概念

- 一個成功的構圖必須達到「平衡」,它是由不同的塊面(mass)彼此以互補的方式所決定。
- 「整體的規律及統一性」。在藝術中,整體所代表的通常超過其部分的總和。

在今天,以柏拉圖(Plato)的名言來為構圖的概念作摘要說明,仍是很適切的,柏拉圖是西元前四世紀的希臘哲學家,當其弟子問到關於構圖的問題時,他說:

圖67. 若各個要素能適當地安排,平行、正面的構圖也可能非常具吸引力。

圖68. 將繪畫要素形體重疊可以賦予作品深度及動感。

變化中求統一 統一中求變化

將這些觀念加以運用,我們可以將構成構圖的要素及形狀的配置方式,以三個基本的概念作說明:對稱、不對稱及重疊。

對稱

指將繪畫的元素於中心點的兩側加以分配,使兩邊得以相互對應。

不對稱

指將繪畫中相互平衡的部分依自由、直覺方式來分配,目的在維持並達成整體一致性。

重疊

將各種形狀,依前後次序加以排列,創造出一系列連續的平面或界線,在原則上可以取得某種一致性。

請參見圖68至70。

重疊

對稱

不對稱

69

繪製海景畫的
材料與概念

畫架

海景畫及風景畫所使用的材料，實際上和其他繪畫題材所使用的相同，不管是油畫或水彩畫。現在我們就依類別加以說明。

基本上畫架有兩種：一種是戶外用的戶外畫架 (country easel)，另一種是畫室用的畫室畫架 (workshop easel)。戶外畫架基本上由一個木製的三角架所組成，有可折疊的接合裝置，使畫架易於搬動。無論如何，畫架應符合以下要求：必須堅固、質輕，具備足夠的高度以利站立作畫，必須有調整畫布高低的和固定畫布的裝置。

近年來，鋁製的戶外畫架由於便利，使用者眾多；其優點是重量輕，但如果太輕可能也會成為一項缺點。

現代的畫架，也就是專業人士最喜愛的戶外畫架，可以輕易調整斜角以避免反光；可以放置大張的畫布（24×36英寸或30×40英寸，或國際油畫畫框尺寸表上第30號或40號的尺寸）；可以升降，架腳可以折疊，抽屜半開時可以放置顏料及畫筆罐，同時調色板可以靠在上面，畫家的手可以空出來用。

請參考三種最常見的戶外畫架的照片。戶外作畫時，有張凳子或椅子是很有用

圖71. 金屬戶外架。特別建議用於彩畫。

圖72. 戶外作畫用疊畫架。古典、實的型式。

圖73至75. 有、無背之摺椅。

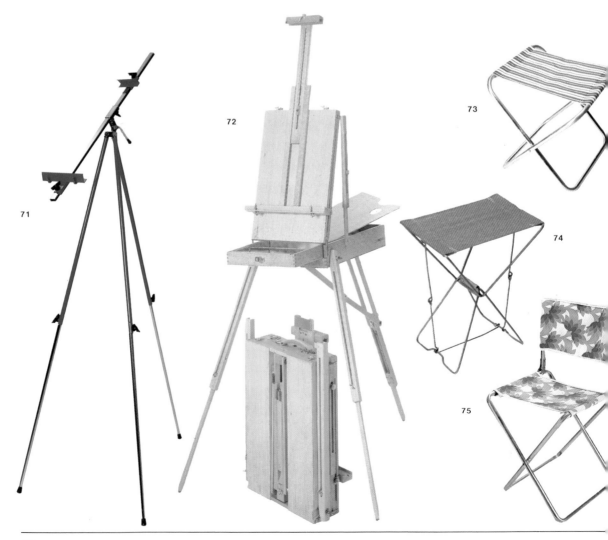

。作畫時或站或坐是個人的喜好，並會影響作品的結果或品質，然而，有候由於視覺角度的關係，必須坐著作。關於這點，我建議使用鋁製及有靠的帆布摺椅，不但舒適，重量也輕，出作畫時請記得攜帶。畫室畫架有一共同點，就是都有活動托盤，可以將布升高或降低到適當的高度，同時畫也可以輕易取用顏料管。請參考這些片。

圖76. 典型三腳木凳，利用繞著軸心旋轉之螺絲可以調整座椅。

圖77. 有靠背的金屬椅，靠背具彈性，可調整高度。

圖78. 這是最知名的畫室畫架，一般用於油畫，其特色為可垂直放置，作為繪製水彩畫之用。

圖79. 幾世紀以來使用的古典畫室畫架。

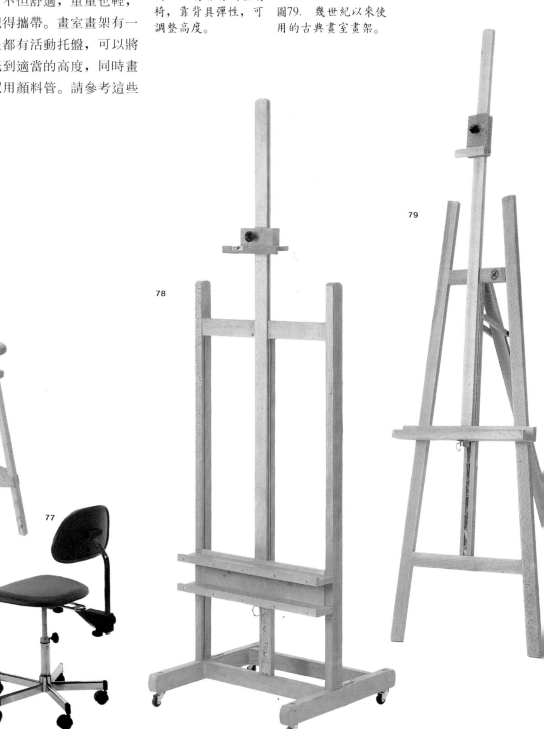

77

78

79

調色板與畫箱

調色板有各種不同的樣子，有木製的、塑膠製的，也有可用後即丟的海綿紙製的，但最常見的是古典的長方形木製調色板。基本的畫箱或內含調色板的攜帶箱，可說是不可或缺的，尤其是戶外作畫的時候。

調色板用完後，無須立刻清洗即可帶走，因為可以放入有凹槽的木條內與盒子內其他物品分開。木槽也可以用來放置正在繪製的小張畫布。一旦作品完成時，可以把畫翻過去，使調色板不致把畫弄髒。畫箱有不同的尺寸，一般的標準規格，主要是用來攜帶標準尺寸的支架或紙板，同時內部有各種鋅板小格，可以攜帶作畫所有必要的設備，例如顏料管、畫筆、松節油容器及碎布。請看圖例。

畫箱的功能是讓你可以「帶著自己的畫室」到街頭、鄉下、海邊，我們甚至無須使用畫架，只要將畫箱的頂蓋傾斜，放在膝蓋上，就可自在地作畫，尤其是當我們坐在地上、在船上或石頭上時。

圖80. 古典橢圓形木製調色板，由於無法置入畫箱中，因此使用的頻率不如長方形調色板。

圖81. 紙調色板。優點是無須清洗，用過之後即可撕下來丟棄。

80

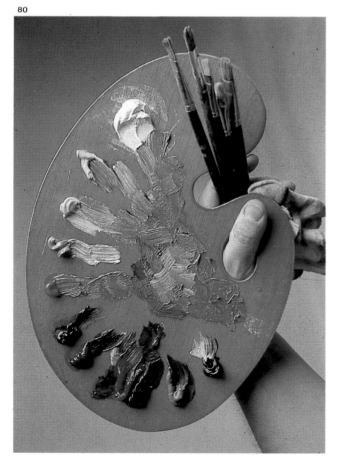

81

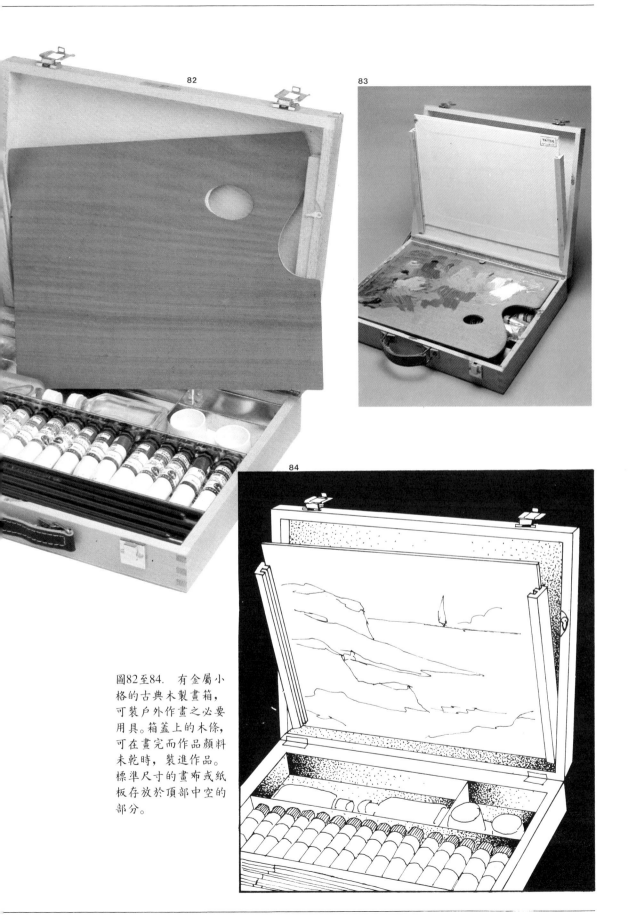

圖82至84. 有金屬小格的古典木製畫箱,可裝戶外作畫之必要用具。箱蓋上的木條,可在畫完而作品顏料未乾時,裝進作品。標準尺寸的畫布或紙板存放於頂部中空的部分。

油彩演色表

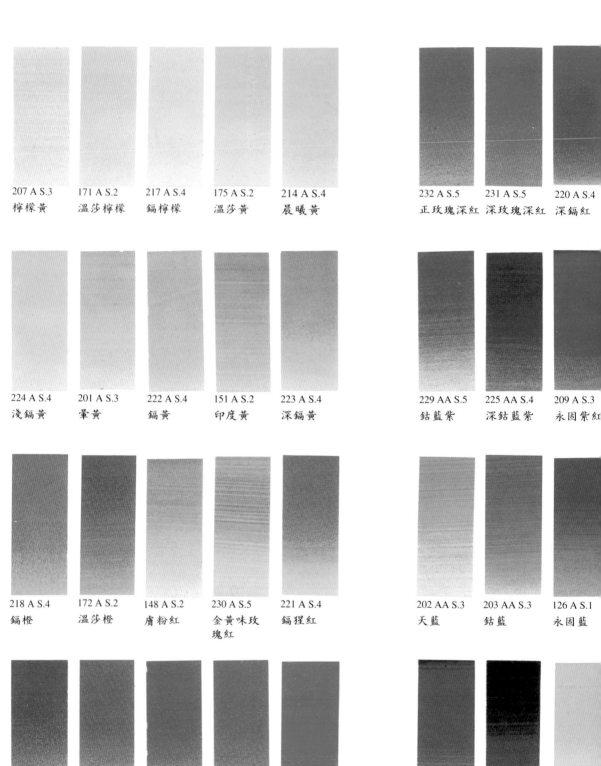

| 207 A S.3 | 171 A S.2 | 217 A S.4 | 175 A S.2 | 214 A S.4 | | 232 A S.5 | 231 A S.5 | 220 A S.4 |
| 檸檬黃 | 溫莎檸檬 | 鎘檸檬 | 溫莎黃 | 晨曦黃 | | 正玫瑰深紅 | 深玫瑰深紅 | 深鎘紅 |

| 224 A S.4 | 201 A S.3 | 222 A S.4 | 151 A S.2 | 223 A S.4 | | 229 AA S.5 | 225 AA S.4 | 209 A S.3 |
| 淺鎘黃 | 暈黃 | 鎘黃 | 印度黃 | 深鎘黃 | | 鈷藍紫 | 深鈷藍紫 | 永固紫紅 |

| 218 A S.4 | 172 A S.2 | 148 A S.2 | 230 A S.5 | 221 A S.4 | | 202 AA S.3 | 203 AA S.3 | 126 A S.1 |
| 鎘橙 | 溫莎橙 | 膚粉紅 | 金黃味玫瑰紅 | 鎘猩紅 | | 天藍 | 鈷藍 | 永固藍 |

| 219 A S.4 | 234 A S.5A | 236 A S.6 | 173 A S.2 | 210 A S.3 | | 168 A S.2 | 127 A S.1 | 216 A S.4 |
| 鎘紅 | 猩朱紅 | 朱紅 | 溫莎紅 | 永固玫瑰紅 | | 溫莎藍 | 普魯士藍 | 淺鎘綠 |

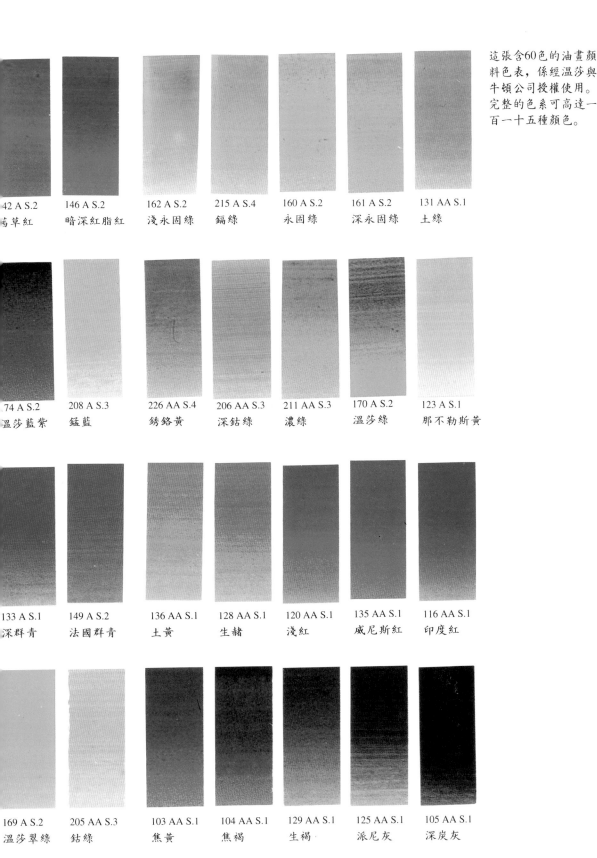

這張含60色的油畫顏料色表，係經溫莎與牛頓公司授權使用。完整的色系可高達一百一十五種顏色。

42 A S.2	146 A S.2	162 A S.2	215 A S.4	160 A S.2	161 A S.2	131 AA S.1
禹草紅	暗深紅脂紅	淺永固綠	鎘綠	永固綠	深永固綠	土綠

74 A S.2	208 A S.3	226 AA S.4	206 AA S.3	211 AA S.3	170 A S.2	123 A S.1
溫莎藍紫	錳藍	銹鉻黃	深鈷綠	濃綠	溫莎綠	那不勒斯黃

133 A S.1	149 A S.2	136 AA S.1	128 AA S.1	120 AA S.1	135 AA S.1	116 AA S.1
深群青	法國群青	土黃	生赭	淺紅	威尼斯紅	印度紅

169 A S.2	205 AA S.3	103 AA S.1	104 AA S.1	129 AA S.1	125 AA S.1	105 AA S.1
溫莎翠綠	鈷綠	焦黃	焦褐	生褐	派尼灰	深炭灰

畫布

油畫使用的是布料或帆布、紙板、三夾板，另外在作小規模練習及速寫時，也使用厚素描紙。這些材料表面必須有漿糊渣做成稱為兔皮膠 (rabbitskin glue) 及白堊或西班牙白 (Spanish white) 做成的薄白底層。

油畫最好的畫布當然是純亞麻畫布，但由不同成分的棉麻做成的合成畫布也有人用。本文探討的畫布，摘自國際標準畫框尺寸表，所有的製造商都接受這些尺寸，因此可以在所有的美術用品社找到。請注意最近使用的正方形規格，和稱為「海景」的新式、較為長方形的規格在本文中並列。這種尺寸的命名法是獨斷的，因為海景可以輕易地畫在其他造型或專屬於風景畫尺寸的畫面上。大小及尺寸的選擇是個人風格，視繪畫的構圖及真正的主題而定。

85

F

P

M

圖85. 請研究比較一般的人物畫、風景畫、海景畫的尺寸。

圖86. 目前油畫所用之不同畫布。亞布、棉布、紙板、夾板等。

86

87

國際油畫畫框尺寸			
編號	人物畫	風景畫	海景畫
1	22×16	22×14	22×12
2	24×19	24×16	24×14
3	27×22	27×19	27×16
4	33×24	33×22	33×19
5	35×27	35×24	35×22
6	41×33	41×27	41×24
8	46×38	46×33	46×27
10	55×46	55×38	55×33
12	61×50	61×46	61×38
15	65×54	65×50	35×46
20	73×60	73×54	73×50
25	81×65	81×60	81×54
30	92×73	92×65	92×60
40	100×81	100×73	100×65
50	116×89	116×81	116×73
60	130×97	130×89	130×81
80	146×114	146×97	146×89
100	162×130	162×114	162×97
120	195×130	195×114	195×97
	50×50	100×100	80×40
	60×60	130×130	100×50
	80×80	150×150	130×60

90

圖88. 所有美術用品社出售的畫布背面都有編號。

圖89. 一個攜帶型的畫框可攜帶兩幅畫布。有了這種設計，即使作品顏料未乾，也不會彼此沾染。

圖90. 這是一種隔離釘，置於畫布的四角，使畫布不致彼此沾染。

帶型畫框

是簡單、實用的工具，製作成兩截式以攜帶畫好的畫布。照片顯示的是最新型的樣式。各位可以看到，兩張畫布的尺寸必須相同，為畫好的畫布提供最理想的保護。

另一個方法

為便於攜帶剛畫好的畫布，可以使用一種方法將兩張畫布分開，即利用一種兩頭釘，插進畫布的四個角將兩張畫布分開。

畫筆與調色刀

畫筆

馬毛筆是油畫的最佳選擇。這種畫筆的筆毛堅硬，呈象牙色，可耐經常的沖洗。質地較細的貂毛筆呈淺棕色，可用於特殊的繪畫風格或特殊情況，例如畫重疊的線條（細樹枝、草的葉片及船的細桅等）或必須用於已完成的區域時，可用貂毛筆沾上顏料及松節油一筆蓋過，稍微和下面的顏色混合，這是因為筆毛質地柔軟，不會潑濺剛畫完的表面。

畫筆的製造也已標準化，共有三種形狀的筆尖：圓型、扁平型、榛型或貓舌型。每支畫筆的編號是說明筆毛的厚度，號數為偶數，從1至24號——1，2，4，6，8，10……

使用的畫筆種類及編號，視個人的喜好而定。不過，請參閱本頁最新的海景畫工具組合。

畫筆使用過後，應小心地清洗。清洗時使用自來水及一般的肥皂。

如果手邊有些碎布（最好是非壓克力纖維的布料）會有用的，可以在作畫結束後清潔畫筆，抹去畫作上一些地方，擦拭雙手，以及清潔調色刀。

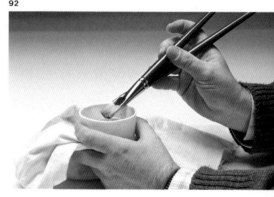

91

圖91. 這裏可以看到三種油畫用畫筆：圓的、扁平的、榛型的（或稱為「貓舌型」）畫筆。

圖92和93. 使用後別忘了清洗畫筆。

目前用於海景畫的畫筆組合

4號圓型貂毛筆一支
6號扁平馬毛筆兩支
8號圓型馬毛筆兩支
12號榛型馬毛筆一支
14號扁平馬毛筆兩支
16號榛型馬毛筆一支
20號扁平馬毛筆一支
22號扁平馬毛筆一支

92

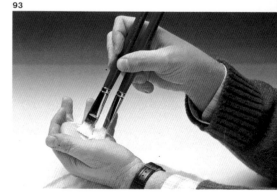

93

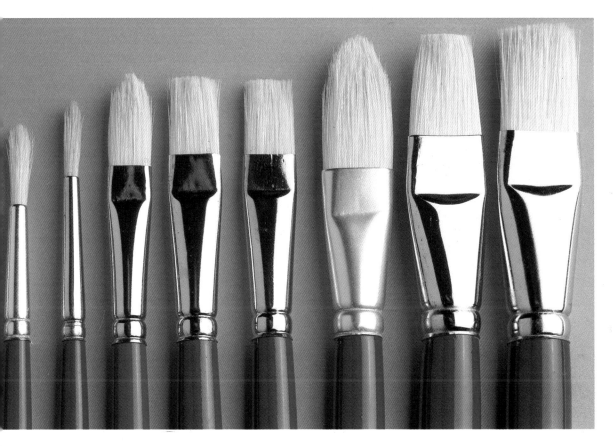

圖94. 這些是專業畫家畫油畫時最常使用的調色刀。

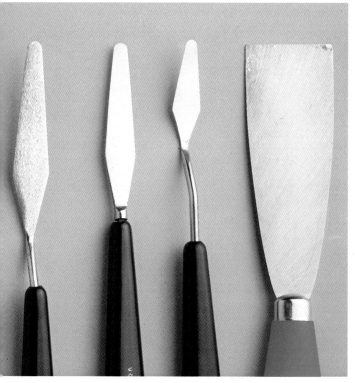

調色刀

畫油畫時調色刀是很有用的工具。調色刀是由彈性的不銹鋼及木頭柄做成，並有許多不同的用途。調色刀可以代替畫筆描繪畫布全部或特定的部分，也可將某個區域剛塗上的顏料刮除以更換顏色；而在畫完時，也可用調色刀去除調色板上殘留的顏料。最新型的調色刀形狀和泥水匠的抹子很相似，也有刀子形狀的調色刀，還有抹刀或刮刀，但其鋼材的硬度較其他調色刀為高。

松節油與凡尼斯

油畫常使用的溶劑只有兩種：松節油或
精煉的松節油及亞麻仁油。

松節油使色彩產生一種無光澤的質感，
亞麻仁油則讓色彩更加亮麗。使用精煉
的松節油，顏色乾得較快，正因為如此，
十分適合戶外繪製的海景畫。另外有人
也使用半數精煉的松節油及半數亞麻仁
油的混合溶液。這兩種產品都有小瓶裝
出售，可以置於畫箱中方便攜帶。

凡尼斯(varnish)

凡尼斯有兩種：一種作為修整潤色之用，
一種是最後塗層，保護畫作用的凡尼斯。
這兩種凡尼斯都適用於無光澤及有光澤
的塗層。

潤色用的凡尼斯用於修飾顏料已被吸收
到下層的區域。塗上凡尼斯時，顏色的
強度會變得較為均勻，顏料也會恢復原
有的正常光澤。當顏料未乾時，噴霧式
的凡尼斯就很有用。

塗上保護性或最後塗層之凡尼斯的時
候，就是繪畫已完成，顏料也變乾了的
時候。一般而言，油畫要等到一年之後，
才算完全乾了，所以乾了之後得塗上凡
尼斯。我們也可以購買罐裝噴霧式凡尼
斯，但在這裡，應使用扁平的寬筆刷刷
塗，使凡尼斯可以穿透不同厚度顏料造
成的罅隙。

容器

可以使用兩個小容器盛裝松節油，如此
可以把它們放在調色板旁邊，用金屬或
塑膠架支撐（見圖96）。

晴天在戶外畫海景時，最好用海灘傘，
或有帽沿的帽子，才不致中暑。陽光和
海水加在一起，會對白色的畫布產生輝

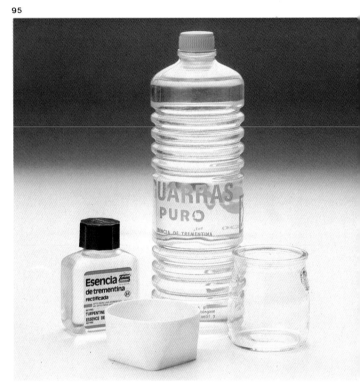

95

圖95. 松節油有小罐
裝，也有大瓶裝，有
時甚至有1加侖裝。

圖96. 作畫時可用一
個支撐片將亞麻仁油
及松節油容器固定於
調色板邊緣。

96

恨的強光,可能會破壞色調的和諧,造成反效果。

照相機也很有用,你可以在適當的時機及光線或周遭環境適合你的需要時照張相,然後你回家或回到畫室之後,可以把剛進行的部分「完成」。 當然啦,照片必須是彩色的。

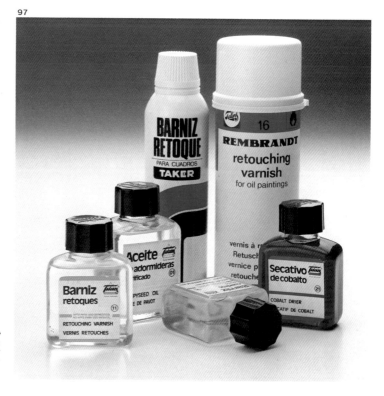

圖97. 油畫顏料及凡尼斯以各種大小的玻璃瓶裝出售,也有噴霧罐的形式。

油性及水性顏料

為使油畫不要在一段時間之後乾裂,你必須在最初幾層塗層上使用較多的松節油,而不是亞麻仁油。油畫(特別是用亞麻仁油稀釋後)呈油性,而用松節油稀釋時,則呈水性。和水性的顏料相比,油性的顏料需要較長的時間才能風乾。當水性的顏料不慎塗在油性的塗層上時,水性的顏料風乾速度較快;上層的塗層風乾後而下層的顏料未乾,會使油畫收縮、龜裂,整幅油畫看起來會到處都有裂痕。因此,油性的塗層應在水性塗層之上。

水彩畫紙與顏料

畫紙

水彩畫紙有單張出售，但必須放在硬紙板上或整疊裝訂在一起。有些邊緣不規則的紙張稱為「毛邊紙」，是人工製作的紙張；其他畫紙的邊緣規則而完美，則是機器切割的紙張。水彩畫紙需貼在厚實的紙板上，如此才無須靠在畫板上。圖中是一些最常用於水彩畫的畫紙，這些畫紙一疊約二十或廿五張。

顏料盒

水彩顏料通常裝在小盤子裏，可以放在圓形、正方形或長方形的盒子中。一般而言，圓形的盤子裝的是乾式的水彩顏料，這是最經濟的顏料；正方形或長方形的盤子則裝有濕式的顏料，也是專業人士所使用的顏料。水彩顏料也有裝在錫管裡的。請參閱照片。

99

• 一個大的顏料盒，裝有24色的濕式顏料，分裝於盤子中。這個色盤可以移開，提供更多混合顏料的空間；在盤子中央你可以看到支撐下面中央環體的金屬上有個標記（圖101中A處），這是左手拇指托住調色盤所用的位

100

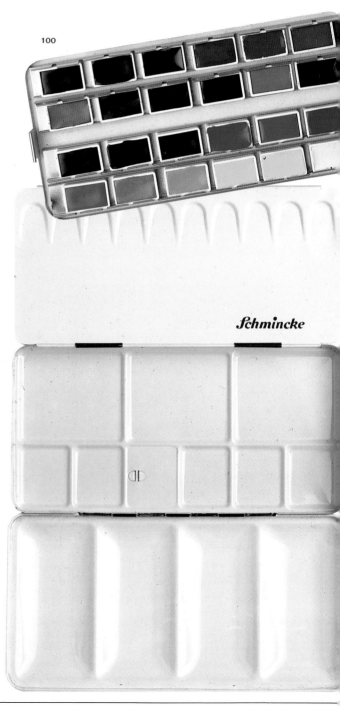

置。當你作畫完畢後，可將色盤放回盒中摺回原來的位置，關上即可。

· 這是裝有十二種專業用管裝水彩顏料盒；顏料管取出後，顏料盒可以變成調色盤，盒子上有個洞，可以從盒子底部插入左手拇指來托住盒子。

· 這是適合戶外作畫的畫箱，特別為專業水彩畫家塞佛利諾‧奧利佛(Ceferino Olivé) 所設計的，尺寸為75×52公分，讓你可以一次攜帶所有的用具，例如水彩畫紙、三夾板、折疊式三腳畫架、塑膠盛水容器、顏料、調色盤、畫筆、海綿等。

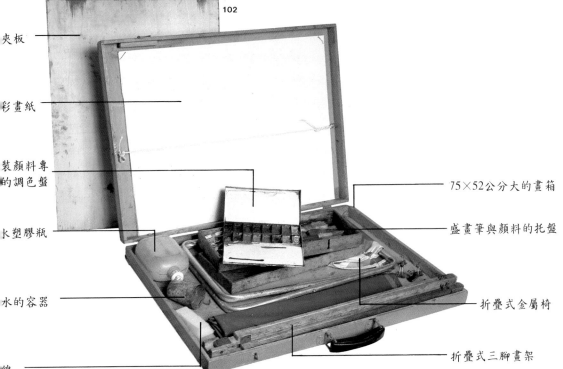

夾板

彩畫紙

裝顏料專
的調色盤

水塑膠瓶

水的容器

綿

75×52公分大的畫箱

盛畫筆與顏料的托盤

折疊式金屬椅

折疊式三腳畫架

水彩筆

用途最廣、最值得推薦的水彩筆是貂毛筆及牛毛筆。右圖說明畫筆起碼的必要組合：三支編號為8、12、14的貂毛筆，以及一支編號為24的牛毛筆。

上述的畫筆有三個有用的補充工具：一支刮刀形狀的筆刷、海綿滾筒及一塊小的天然海綿。這些都是處理畫面背景及寬廣漸層區域所使用的工具；海綿則於必要時用於吸收水和顏料。

現在回到水彩畫紙這個主題上，提醒各位一定要把畫紙張貼在畫板上，以避免潮濕所產生的皺摺。請參考照片及說明。

圖103和104. 8、12及14號貂毛筆；一支24號牛毛筆及三樣補充工具：一支筆刷，一個海綿滾筒及一塊小的天然海綿。這三種工具為處理背景及寬廣漸層區域之必要工具。而海綿（應該為天然海綿）則於必要時用於吸收水或顏料。

圖105. 當你用中國水墨或水彩作水彩畫時，若畫紙厚度不夠，則必須加以浸濕、攤平，以避免皺摺的產生。要將畫紙攤平，首先讓畫紙在水中浸泡2分鐘。

圖106. 立即將畫紙攤開置於木板上，以利展開。

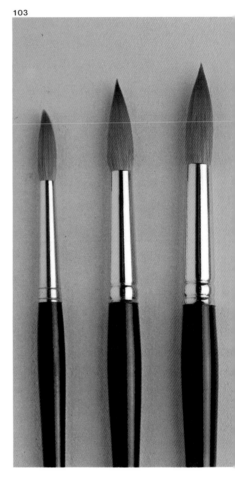

103

105

106

107

108

圖107. 接著，將畫紙邊緣貼上膠布。

圖108. 重覆黏貼邊緣的動作，直到畫紙已被框住為止，保持水平放置4到5個小時，直到完全風乾。然後在畫紙攤開、平坦的表面上作畫，而無須擔心產生皺摺或扭歪。

圖109. 這裏是一些適當的盛水容器。

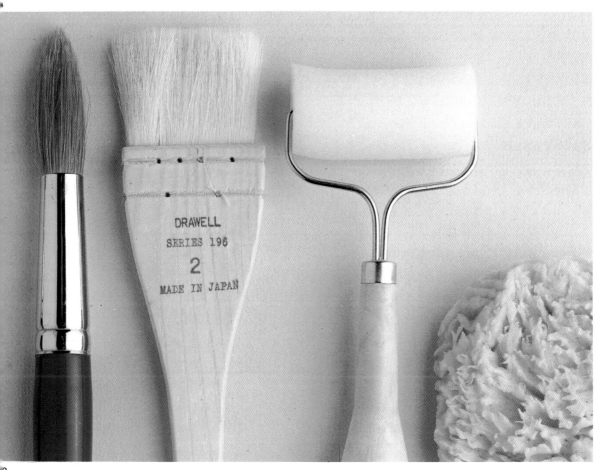

水！大量的水

水彩畫唯一需要的液體就是乾淨的自來水。圖中顯示的是一些適當的盛水容器：玻璃容器適合畫室內使用，而塑膠容器比較耐摔，適合戶外作畫。無論如何，容器的瓶口要寬，且至少須能盛裝1品脫的水。

透視法

透視法就是在一個平坦的畫面上以三度空間的方式呈現形狀、物體及視野的科學，就如同我們所見到它們的方式一樣。我們使用透視法使圖畫中所呈現的形狀似乎具有三度空間，一般而言，如此可以顯示鄰近或距離的感覺。換言之，也就是要創造空間感。

在遠處，天空與陸地似乎以一直線連結，也就是地平線。在海上，地平線則轉變成一條連續的線。即使視野可能遭到阻擋，地平線仍永久固定於定位上。假使所有的風景或海景變成透明的，我們仍能看到地平線。「這條線永遠在眼睛的高度」，是以透視法作畫時首要的概念或要素。

如果我們在沙灘上面向海站著，毋須抬頭、低頭或改變我們凝視的焦點，海水及天空將於眼睛的高度交會，也就是在地平線交會。但是如果我們低頭或躺在沙灘上，並一直目視前方，我們會看到地平線隨著我們降低姿勢而降低，可見的海水區域將較窄，但地平線仍會維持在眼睛的高度。登上海灘旁的建築物或沿岸山丘，地平線也會隨著上升，同時海水區域將變寬許多。請參見圖例。

110

111

112

圖110至112. 地平線永遠都在那裏，由於它和我們的眼睛在同一高度，因此會和我們一同起伏。不過記住，雖然我們並不總是用實際在海灘觀察的方式來看地平線，但我們在畫素描或繪畫時仍應把它記在心上。

平行透視及一個消失點

當我們坐在我們要呈現的形狀及形體前方，而深處線條或邊緣和地平線成直角時，我們就以平行透視法 (parallel perspective) 作畫。也就是說，畫中有一個消失點(vanishing point)。請注意右側圖中跨過曠野的鐵軌恰好收縮在地平線上的一個點，然後我們就看不到鐵軌了。這個點就稱為消失點。

成角透視或兩個消失點

當我們坐在物體的前面，而深處的線條及邊緣與地平線不成直角時，我們就以兩個消失點的成角透視法 (oblique perspective) 作畫。這有兩個消失點，也就是所有平行線與深處邊緣交會之處，但消失點一定在地平線上。請看圖例，如前所述，如果不懂透視法，就無法正確地呈現我們所見的形狀。

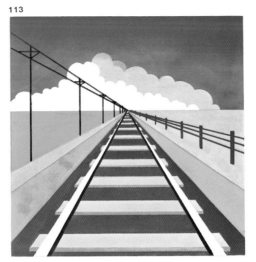

113

平行透視。

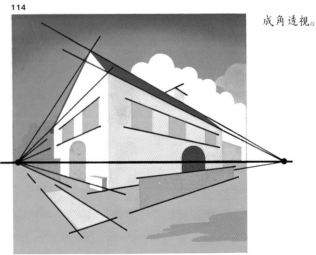

114

成角透視。

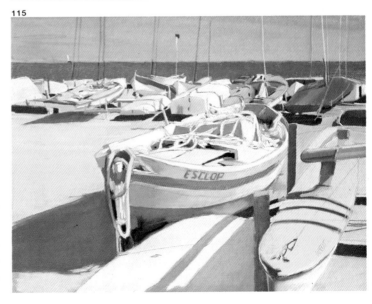

115

圖115. 奧美多(S. G. Olmedo)，《西特吉斯海灘》(*Beach at Sitges*)。由於平行透視法的正確運用，使繪畫有了絕佳的深度感。

色彩理論

「事實上，繪畫和其他藝術相同的是，沒有任何一個特殊的方法可以簡潔地以公式表示……我想我比科學家早知道的是，黃藍對比會產生藍紫色的色調。但即使知道這個道理，你還是會忽略它。繪畫存在許多無法解釋的基本概念。走向大自然的時候，即使有滿腹理論，最後還是棄之於地。」

——雷諾瓦

是的，這些話沒錯，但雷諾瓦及其他印象派的大師都深知色彩定律，以及戶外色彩反應的方式。他們也知道如何於作品中和諧並具說服力地捕捉這些色彩。自然以光的色彩「作畫」。牛頓(Sir Issac Newton, 1642–1727)以水晶三稜鏡於黑暗中攔截光線，使彩虹現象再現。他能將白光分解成光譜中的六種顏色。十九世紀的物理學家湯瑪斯・楊(Thomas Young)作的是相反的實驗，他用光燈研究色彩，將這些顏色的光組合成白光。

116

117

此外，他作了一個重要的結論，也就是光譜中所有的顏色都可以分解成三原色：綠色、紅色及深藍色。將這三種顏色兩兩混合，他發現光有三個第二次色：藍色(cyan blue)、紫紅色(magenta)及黃色。太陽光照射到的任何物體都同時收到光的三原色及三個第二次色。

圖116. 重新建構光線。將光的原色（綠、紅、深藍）經由濾光鏡投射出來將重建白光。若將原色成對投射，則會得到三個第二次色：黃色、藍色、紫紅色。

圖117. 分解光線。當光束遭水晶三稜鏡攔截時，光則會分解成光譜顏色，創造出和彩虹一樣的現象。

然而，畫家作畫用的是色料，而不是光。
色料的原色正好是光的第二次色，反之
亦然。

色料的三原色：

色、藍色4、紫紅色。

色料的第二次色：

色、綠色、深藍色。

色料吸收光的部分顏色，將其他顏色反
射到我們眼睛。色料愈多，吸收到光的
顏色會愈深。比方說，如果我們把紅、
綠兩色相混合，會得到較深的顏色：棕
色。如果我們把色料的三原色混合起來，
就得到黑色。物理學家把這種現象稱為
減法混色(subtractive synthesis)。反過來
說，光的顏色則以加法混色(additive
synthesis)混合。將一道紅光與綠光相混
合，會增加光的分量，因此邏輯上會產
生較亮的顏色，在這個情形中則會產生
黃光。

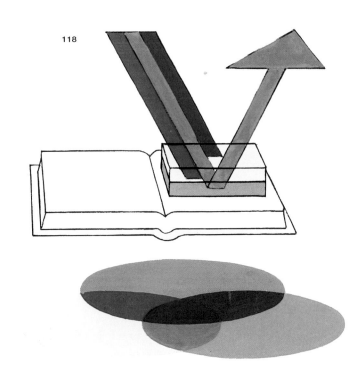

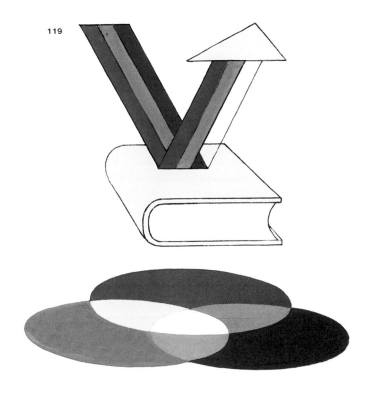

圖118. 減法混色。為了畫出或印出綠色，也就是色料的第二次色，可以將黃色與藍色相混合。黃色的色料會吸收深藍色的光，同時藍色的色料會吸收紫紅色的光；唯一會反射到我們眼睛裏的就是綠色。

圖119. 加法混色。當某物體對我們而言呈現黃色，也就是光的第二次色，物體的表面會吸收深藍色的光，並將紅、綠色光反射回我們眼睛。這些光的顏色混合起來就形成我們看到的黃光。

藍色並不在油彩或水彩色表上，而是屬於平面藝術及彩色攝影的範疇，所有最新的色彩理論都已將這個顏色納入。它相當於中間藍(neutral blue)，非常近似於普魯士藍加上一點白色。

補色

現在，我們來看看以下的色輪。首先看到三原色（以P代表），以兩兩原色混合均勻，可產生三個第二次色（以S代表），第二次色和原色混合可產生六個第三次色（以T為代表）。色輪告訴我們顏色彼此互補，彼此成對。在此我們的觀察如下：

黃色和深藍色互補；藍色和紅色互補；紫紅色和綠色互補（反之亦然）。

對於任何的繪畫技巧而言，了解補色理論是必要的，如此才能將任何互補的顏色並排，刻意地創造出顏色的對比，例如把綠色放在紅色旁邊，會產生極大的對比。在光線未照到的部分或陰影部分的顏色會帶有受光物體顏色的補色，可以依作品要傳達的一般、特定的混合或組合來配成和諧、適當的灰色。

以上所述證明了色彩理論的內容，並且帶領我們去應用下面的結論：

光色與色料色之間的相似性可以讓畫家在其作品的明暗度中模仿出光線的效果，因而再現某一程度上精確的自然色彩。秉持著光與色彩的理論，畫家只要運用三原色：藍、紫紅與黃，就可以得到大自然中所有的顏色了。

121

圖120. 許多畫家將兩個補色並列以得到最強的對比。

圖121. 色料顏色的色輪顯示，當原色(P)彼此成對混合時，會形成三個第二次色(S)，當三個第二次色與三原色混合時，會產生六種顏色，也就是第三次色：淺綠色、橙色、藍紫色、洋紅色、翠綠及群青色。

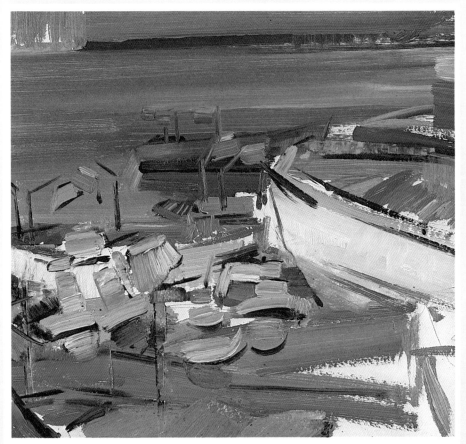

實際繪製海景畫

實際繪製過程

我想前面幾頁已做了充份的說明了，繪畫絕對是個人、主觀的努力。坦白說，我必須告訴各位，畫海景或其他題材的繪畫，其實沒有什麼方法或公式。如果有什麼方法，人們加以運用所得到的，充其量也不過是技法優良的作品罷了。看看真正的藝術品，我們了解只會使用公式是無法作出具創意的作品的。

自然地，這並不表示我們不能探討一些規則及一般程序，特別是探討技巧方面，因為這些規則及程序對每個人都是有效的，同時可以增進我們對於繪畫概念及風格的了解。本節的討論，說明如何以一種特定的方式繪製海景畫；但同時我們也要敞開我們的心胸，考慮構圖、速寫、調和、明度等問題，特別注意基本原理，才能開啟各種表現方法的大門。有些我們探討的問題，是非常一般性的問題，也涉及各種工作的過程（例如如何將海水及天空連接起來，以及船隻、倒影的速寫等問題），因此我們必須自我調整，以接受觀察及感受主題的特殊方法。請注意以下的內容。我已嘗試將每個特別的繪畫要素真正的基本概念加以分析。

圖123. 克雷斯波，《老船》(Old Boat)私人收藏。

123

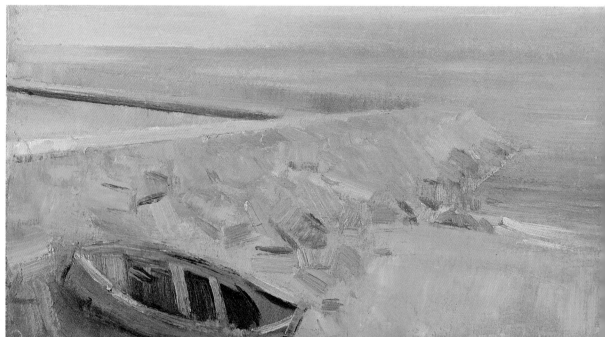

戶外作畫或室內作畫?

現在,我們稍微暫停一下,一齊研究一個古老的問題:我們應該在什麼地方畫海景、風景這種自然的主題?直接在景物前面,還是待在畫室中?

原則上,根據我們的需要,比較合邏輯的是在戶外繪製所有的畫。這個問題也適用於所有的主題。創作肖像畫或靜物構圖時,是否應依據模特兒或實物的擺設?我們最終的目標是要用特有的方式將色彩組合於畫面上。

毫無疑問的是,直接在自然之前畫習作、速寫,是很好的主意。除此之外,正如我們之前對繪畫的相關討論,沒有什麼事是絕對的,俗話說得好:「人各有所長」。我認為採取中庸之道是個好主意,開始作畫頭幾次到戶外去是必要的,然後在畫室中使用先前的素描、彩色速寫等,並搜索記憶,依據我們的第一印象引發心靈的平靜及必要的感想來完成畫作。只要成功地完成畫作,沒有人會在乎,也不會有人詢問畫作完成的地點或所需時間。

圖124. 克雷斯波,《阿肯那之屋》(*Houses in Alcanar*),私人收藏。這兩幅畫尺寸為30×45公分(圖123、124),係於戶外一次完成之作品。或許正因為它們尺寸較小,因此可以維持第一印象,在畫室中無須增加任何筆觸。

24

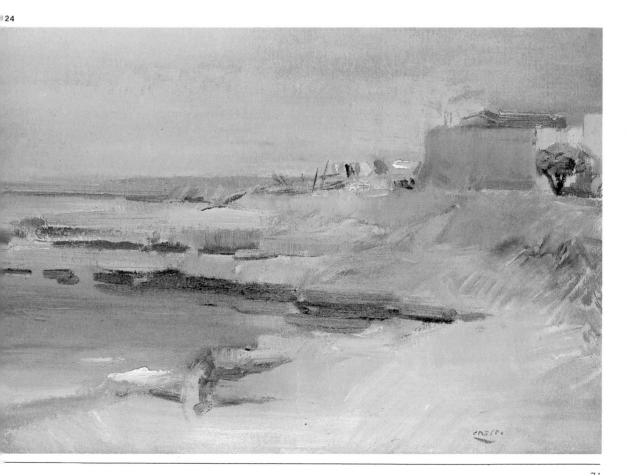

戶外氣氛與管裝顏料

十九世紀初，繪畫完全在畫室內完成。畫家們有系統地運用承襲自過去的公式，因此產生一個疑問：藝術究竟是純技藝或完美達成工作的「技巧配方」？但到了十九世紀中期的時候，卡米爾・柯洛(Jean-Baptiste-Camille Corot, 1796–1875)在義大利畫了許多戶外習作，建立了戶外氣氛(plein air)捍衛者的地位。戶外氣氛一詞，係畫家及畫評家用來區分部分畫家的作品，這些畫家是在露天、在大自然中創作風景畫的先驅。

「戶外氣氛」始於楓丹白露森林，當時巴黎年輕的畫家們群集此地，以捕捉自然之美。除了柯洛以外，帖奧多・盧梭(Théodore Rousseau, 1812–1867)及法蘭斯瓦・米勒(Jean-Francoise Millet, 1814–1875)都在楓丹白露作畫，並於名叫巴比松(Barbizon)的小鎮崛起。同時，其他國籍的畫家也自行整合成一個團體，他們直接置身於大自然景物前作畫，針對主題或「印象」發揮，而不採用前人使用的主題。這就是著名的巴比松畫派誕生的過程。

使戶外作畫得以實現的最重要因素之一，就是可以包裝顏料的錫管的問世。錫管在 1850 年與 1860 年間於市面上出現。當然，剛開始的時候，人們對於新顏料的品質有所疑慮，但最後由於工業技術的改良，使製造商可以達到穩定的品質。此外，製造商也有能力提供畫家更多種類的顏色，光澤和豐富的程度都是以往大師們所從未想像到的。雷諾瓦晚年時曾說：「錫管裝的顏料使我們可以於戶外作畫，若沒有這些管裝顏料，就不會有塞尚、莫內、畢沙羅、希斯里……畫家的存在……也不會有所謂的印象主義。」

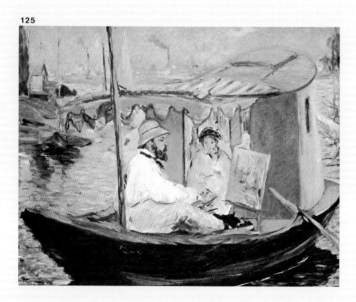

125

圖125. 馬內(E. Manet)，《水上畫室中的莫內》(*Monet in His Floating Studio*)(1874)，拜爾瑞奇・史塔金尼爾(Bayerische Staatsgenial)收藏，慕尼黑。

詮釋

傳塞尚的好友皮埃・波納爾 (Pierre nnard, 1867–1947)畢生的努力，就是依其所見的單一印象來呈現主題。事上，許多畫家都努力要達成這個目標，如馬內、莫內、雷諾瓦等畫家，還有多人至今仍不斷地努力。波納爾說，畫原則上是「一個概念」。這個概念模特兒或描繪對象之前加以實現，但使如此，你會早就在心中構思良久，斷地想像作品與其他顏色的搭配，或合其他對比、不同的調和，甚至不同形狀。但原先的概念有時會因處於實對象之前而遭到減弱，很不幸地使畫受到干擾或宰制。當這種現象發生時，家畫的就不再是自己的作品了。

內就很擔心自己被主題淹沒，他知道如果讓所見一切主導他15分鐘以上，他就會失去自主。

波納爾則說：「我曾嘗試畫眼前的玫瑰，用自己的方法詮釋，但我卻被玫瑰的細節帶走了……我知道我很沮喪，好像毫無進境，彷彿失去了方向。景象讓我迷惑，使我無法找回最初的衝動，無法回到原先的出發點。」

「就主題而言，描繪對象的存在對於畫家作畫時是種干擾及引誘，畫家所面臨的危險是會被眼前所見的事物帶走，而忘了最初作畫的衝動……最後就接受了這個意外，去畫眼前事物的細節，而這種細節是畫家原先一點都不感興趣的東西。」

圖126. 莫內，《阿戎堆之舟》(*Sailboat in Argenteuil*)(1873)，諾頓・賽門 (Norton Simon) 收藏 (SKIRA 攝影)。像莫內這種寫實派畫家最怕被這種戶外的主題所主導，而使他無法達成自己的目標。從他的作品中，顯然莫內知道如何克服這種恐懼，如何在合乎整體一致性的前提下發揮最初的想法。

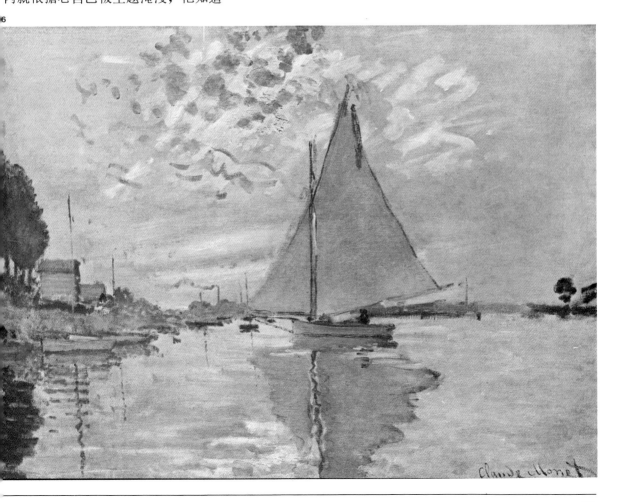

構圖是絕對必要的

近來，許多畫家沒有先畫草稿，也不先使用對比或不同的色調建構色彩，就直接著手作畫。這並不表示他們沒有考慮草稿的問題，因為畫布上所有形狀的佈局及位置（簡言之，也就是構圖）在任何情況下必須適當、正確。我們的看法是，用這種方式作畫的畫家也有打草稿，只是用其他的方式。草稿是永遠存在的。當然，為了直接上色作畫，必須具備相當的技巧知識，而且只有經由許多習作及練習，才能學到這些知識。

我們已經看到好的速寫對於視覺藝術的重要性。當然，在開始畫海景時，絕對需要了解整個繪畫的一般結構，有次序地安排構圖的形狀或主要要素。細節可以待會兒再完成。我們將在10號畫布上作畫。

想像一下，我們要畫的是在一個晴朗的春日下，巴塞隆納港的一隅。先畫上前景的草木，有一叢一叢虛幻、模糊的野生植物及部分仙人掌，產生異國風味的效果；背景則為廣闊的海洋，被遠處水平條狀的碼頭及船塢所遮斷。最突出的特點是升高的地平線，帶給構圖很大的深度。

開始作畫時有兩種方法可以進行。一種是用細或中等的炭筆作畫，製作完成時，再用固定液予以噴灑，美術用品社均有出售。另一種是使用畫筆，沾用足量的松節油稀釋過的深色或中間色之顏料作畫。

在這個範例中，我們直接使用第二種方法。使用圓型的6號或8號畫筆，調上各種顏色，例如加上許多松節油的普魯士藍，我們很謹慎地建構畫中的主要形狀。請注意以下步驟：

第一階段

首先，依據我們取景的角度找到地平線。接著，我們把水平的條狀船塢標在畫中精確的位置上。我們現在輕輕地把前景中的仙人掌及植物的兩個區塊勾勒出來，要十分注意的是，景物的比例應儘可能和我們想要呈現的事實相符。

我們畫上仙人掌橢圓形的部分，特別注意其方向，因為這是它的軀幹。前景的細長葉子我們作同樣的處理。同時，我們定出仙人掌和草的主要暗面。

圖127至129. 簡單的
草稿可以確定繪畫的
構圖。我們可以用一
支扁平的馬毛筆標明
主要的陰暗部分。但
要注意筆觸的角度。

128

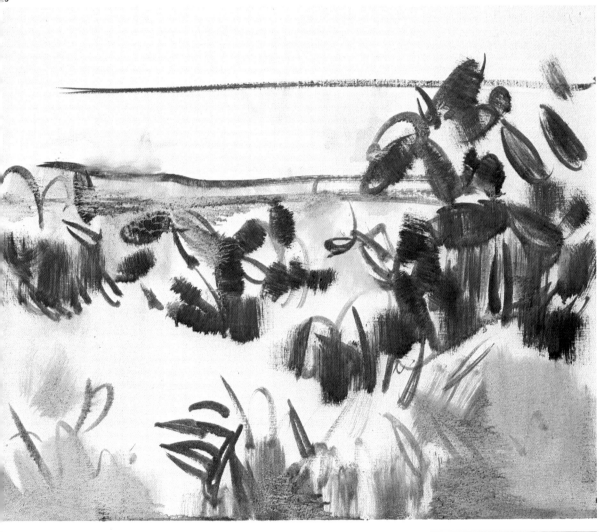

在畫布上「著色」：最重要的步驟

第二階段

我們專業畫家所說的「著色」(stain) 是指繪畫第一階段的工作，決定了作品的調和及組織構圖主要的部分，使整個畫布都涵蓋到，並略去細節。這個部分通常可以在第一個階段裏完成。在真正開始作畫前，我們應構思海景畫的色調或整體的調和。我們應決定明亮、生動的顏色是否成為主色，或把灰色、較冷或暖的色系當作主色。自然地，這種選擇視我們的取景而定。簡單地說，我們必須決定是以晴空高照或陰霾天氣來呈現或詮釋主題。

所以，我們在第一個階段中就已決定如何「著色」了。

使用的顏色

正如我們的決定，大太陽下照明良好的地方，必須使用相稱的顏料。我們所見顏色如下：中鎘黃、土黃、淺鎘紅、焦黃、深洋紅、永固綠、翠綠、鈷藍、普魯士藍、黑色及白色。

使用的畫筆

我們使用四支馬毛筆及一支抹刀狀馬毛筆將背景填滿。處理細線條及小細節時，再使用貂毛筆。

　　6號馬毛筆一支
　　8號馬毛筆一支
　　12號馬毛筆一支
　　14號馬毛筆一支
　　12號扁平馬毛筆一支
　　4號貂毛筆一支

圖130至132. 使用先前用過的扁平筆，我們可以將天空、海及綠色的前景加以「著色」。我們可以用扁平的抹刀或刮刀將海面區域藍紫色部分作垂直處理，再利用一支14號的扁平筆，我們可以將區隔海面的長條船塢標示出來。

3

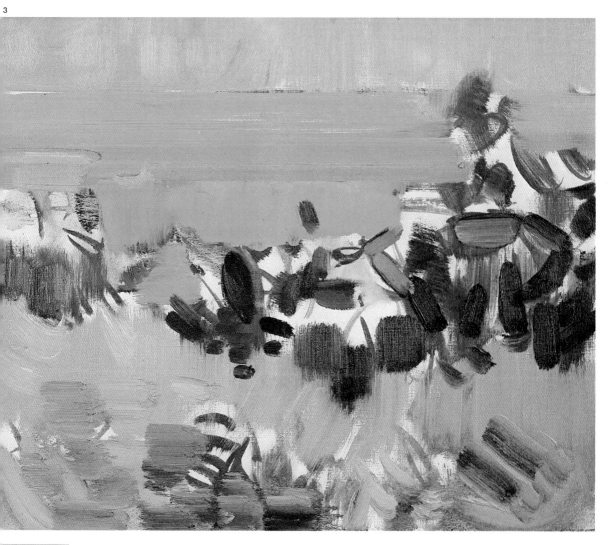

圖133. 前景的綠色系有許多鮮明的色調,呈強烈的互補。天空及海面的灰色系略偏藍紫色或粉紅色。請注意呈現不同的冷暖色調的深色區域是集中在構圖的中央。

圖134. 這就是圖133的實景。

134

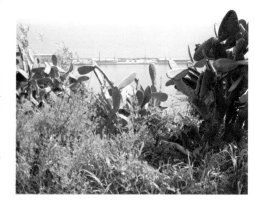

明度……但最重要的是調和

所謂「明度」是指顏色由淺入深的漸層色調，這種變化可以在所有形體或物體被照亮時觀察得知。「明度」這個概念有另一個定義，我們可以說是畫家在素描或繪畫中建立不同色調或明暗程度的關係。

用顏色增加明度，可以為畫作提供立體的效果。我們在構圖的同時，也將顏色豐富的內涵加入其中，換句話說，也就是畫的真實。但這些明度及其相應的色調必須發生密切的關連及連繫。

請注意在繪畫創作的第二階段或著色階段中，我所使用的所有色調是屬於畫作的整體色調，但不致偏離我個人對自然的觀察。再次提醒你要注意在著色時必要的秩序及一致的感覺，這也是德尼所說及許多畫家和藝術愛好者後來證實的觀點。因為雖然藝術的每個層面都可以加以懷疑，但無疑的是許多不朽的作品都證明了這個概念：明度是很重要的。

第三階段

請將這個概念謹記在心，現在我們將久候的海景畫加上明度，並處理光線、中間色及暗色等問題，這些都必須與最高明度、中明度及陰影相對應。

在這幅實際的畫作中，我們可以了解色彩理論的重要性，也就是關於暖色系、冷色系、純色、灰色，還有原色、第二次色、補色等問題。根據一般的原則，我們賦予特定形狀或形體顏色的補色，會構成陰影色彩的一部分。因此在這圖中，我們會發現仙人掌的陰影是似藍紫般的藍色，和我們用於明亮區域的帶綠的黃色成補色，而且呈現不同的色調及強度。同樣的情形也發生在背景船塢這些小建築物的灰色陰影；我們使用暖色調的深灰色將最初的著色加以改良，與屋頂明亮的區域及地面區域成互補，而後者顏色也是灰色，但略呈玫瑰色。

至於前景，讓其與仙人掌陰影的色調及船塢、海水表面成對比。加上帶紅色的暖色，抑制了與其互補的藍色及綠色系，同時產生抑制效果的還有這明亮豐富的黃色調的色塊。

現在讓我們來增加海的色彩明度，本例中海的顏色就是鮮明偏暖色調的藍灰色，由於漸層的效果，使海幾乎與天空融而為一，也與漸層、細緻的淺黃色及淺橙色調相融合，這些顏色嚴格說來都與我們賦予海面的顏色成補色。我們使用比著色所用更細的畫筆——6號及8號畫筆。相信現在你已經知道了關於作品調和及一般色調，有著無窮盡的色彩可能性。

136

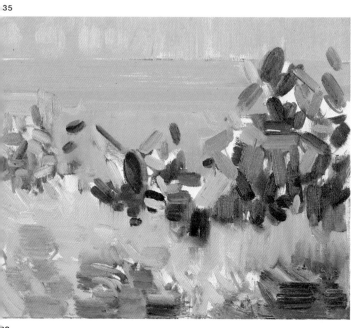

35

137

38

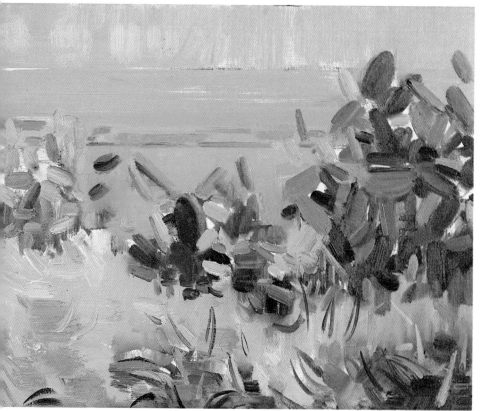

圖135至137. 我們用
6號和8號畫筆,以不
同的色調及強度為仙
人掌加上明度,在忽
略細節的情形下繼續
處理船塢上的灰色建
築物。利用14號的圓
型畫筆我們可以畫上
細的線條,構成前景
的枝葉。請注意,手
指頭可以用於軟化可
能顯得僵硬的部分,
用處頗大。

圖138. 此為第三階
段完成後的樣子。現
在我們可以進行最後
階段的處理了。

以畫筆作畫

所有的形體在結構方面，都源於基本的幾何圖形，並與其有密切關係，同時也都有具體的結構或主要的特點。別忘了，當你很了解形狀與色彩時，才開始作畫，也就是說，素描和繪畫，形成不可分割的整體。

現在請你注意這點（雖然我確定你沒有忘記）：的確，有了畫筆，我們能夠作畫。當我們加上明度時，我們利用顏色建構形體，為筆觸提供適當的方向及目的。這點非常重要，因為這將為最終的作品帶來更多樣性、更豐富的藝術內涵，同時在創作過程中也可避免單調，而單調對於完成的作品是十分危險的。請注意在海景畫中，筆觸遵循決定形體真正本質的邏輯方向：海面上的筆觸是直接、寬廣及水平；天空則以垂直筆觸為主；背景中船塢上的建築物內構成仙人掌複雜形體的仙人掌葉，主要的筆觸是水平、垂直或歪斜。簡言之，建議各位在未來的作品中謹記這些概念。

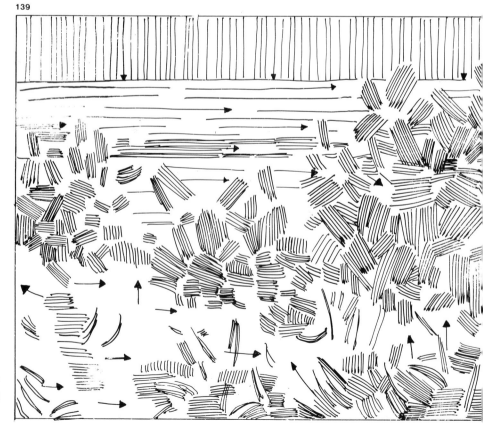

圖139. 速寫筆觸和繪畫中形體及要素的自然結構要相呼應。

最後步驟

想像一下，有多少方法可以詮釋或畫在某些時候引起我們注意的主題。沒，無論繪畫中已使用了多少顏色，色是無限寬廣的，因此沒有什麼能阻止們創造出具個人風格、獨特的作品。是，請記住，高品質的作品絕非僥倖來。不了解作畫的技巧，光有靈感也有用。

在，我們必須將畫完成，但事實上這我不打算再繼續下去，因為我要遵守書一直在探討的原則。

的確，直到現在，我們已經看到以大自然為藍圖的海景畫創作的過程，我認為最重要的事我們已經討論過了。但我希望給各位一個「完成」本畫的機會，即使這表示必須用想像力來完成。請看本頁底部的長方形，這也應該是本書最後一個句子。意思就是你要自己去研究最後筆觸的運用方式。要知道這個問題在你每次作畫時都會發生，同時作品的精彩部分之所以精彩，正是因為你最後終於完成了正確的佈局。

全心置身於自己的繪畫創作中！

注意反射的問題

海景畫（以及所有含有水面的主題，例如湖泊、河川等）最重要的特色之一就是反射的表面如同「魔鏡」，將形體及顏色加以顛倒。有時候，反射是平靜、明確的；有時則充滿波動，使形狀產生新的層面。同時，反射形狀的顏色似乎稍有不同。

這引發一個容易解決的問題。一個放在鏡子上的物體反射出的是其倒影，換句話說就是顛倒。假設我們在鏡子上放塊磚，當我們沿著決定磚塊高度的邊緣下去以取得鏡子中反射的頂部磚角位置時，我們發現這些反射的磚角和真實的磚塊維持同方向的透視。也就是說，這些磚塊都會停在相同的消失點。但是當我們把任何物體移到鏡子上空時，反射的影像似乎依相同的距離沈到平面以下。無論如何，這個原理都是相同的：一個點及反射平面的距離，恒等於反射平面與反射點的距離。請看本頁圖例。

141

142

143
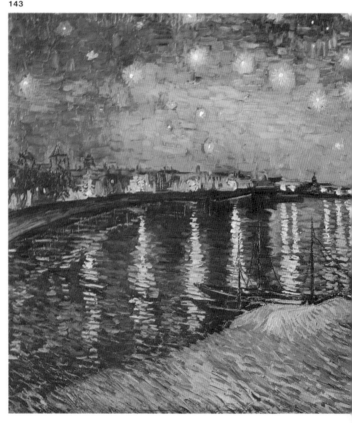

圖141和142. 解決畫反射問題的方法十分容易了解。請注意第二個圖，顛倒的形狀和反射產生的形狀並不完全相同。

圖143. 梵谷，《隆河星夜》(Starry Night over the Rhone)(18 私人收藏，亞耳(Arl

大師作畫的方式

特瑞沙·雷塞爾

這就是特瑞沙·雷塞爾

自1971年起，特瑞沙·雷塞爾 (Teresa Llácer) 定期在巴塞隆納展出。她的作品展示在蒙地卡弟—艾塔里亞美術館 (Montecatini-Italia Museum) 以及巴塞隆納現代藝術博物館 (Modern Art Museum)，也得到巴塞隆納市議會的珍藏。目前她是巴塞隆納大學美術系教授。

圖146. 特瑞沙·雷塞爾，《奎爾公園》(Guell Park)。

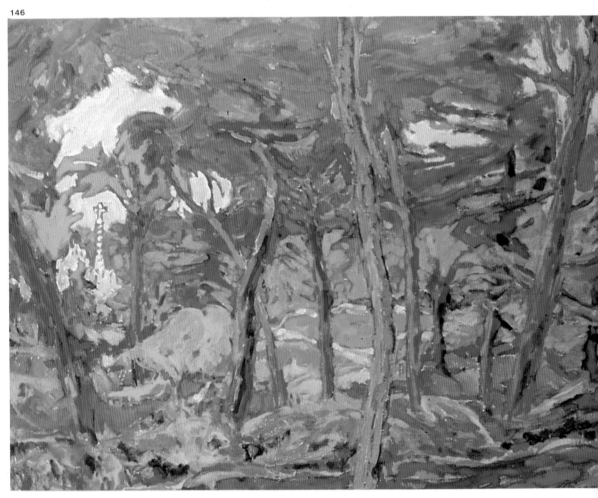

特瑞沙‧雷塞爾的一些作品

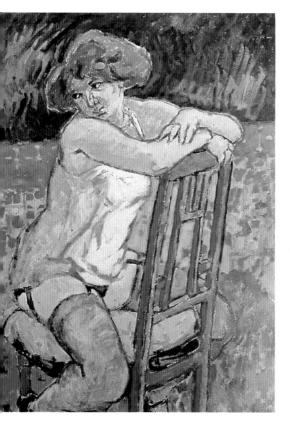

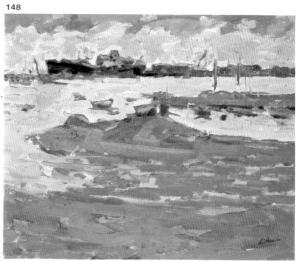

148

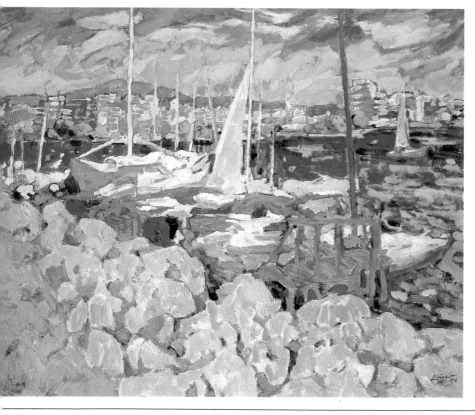

圖147. 特瑞沙‧雷塞爾，《人物》(Figure)。

圖148和149. 特瑞沙‧雷塞爾的兩幅海景畫。

特瑞沙‧雷塞爾對繪畫的看法

事實上，雷塞爾將針對海景油畫描繪出習作或速寫。首先，第一步是要畫習作，這也是主題的精華所在……也就是後來在大幅畫布上作畫時必須保持的原則。雷塞爾說繪畫並不是複製主題，她又說：「繪畫就是要捕捉最關鍵的地方，就是包含所有自然的可塑性要素。在這個例子中，這些就是色彩、明度、筆觸……，這就是畫布上應該呈現的重要因素。我們的重點不只是在畫個蘋果或婦女……重要的是使你產生作畫動機的形體、顏色

151

150

152

等……在這幅小小的習作中，天空有個黃色區域，和其他整體灰色調相較之下顯得十分突出。這就是作畫時必須捕捉的重點，也就是要捕捉你內在產生的情感。」

「我想一個人要藉著大量的習作去學習捕捉主題的要素，並且一直保持它，直到主題的要素能自動作用為止，才會知道該怎麼畫。這就是繪畫的基礎。如果我們做不到這一點，就如波納爾所說：我們從靈感開始，最後只因為自然比我們的更好就複製自然，那麼這就不是繪畫了。」我們深有同感。

圖151和152. 雷塞爾總是運用鉛筆或鋼筆作構圖速寫。這些草稿已具備了繪畫基本的要素。

特瑞沙·雷塞爾的一些習作

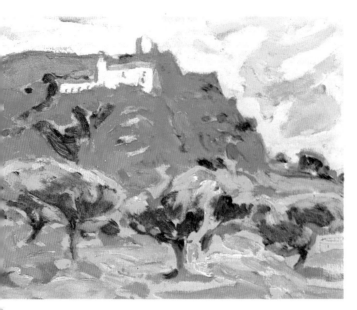

圖153至155. 雷塞爾
的三幅風景畫。

154

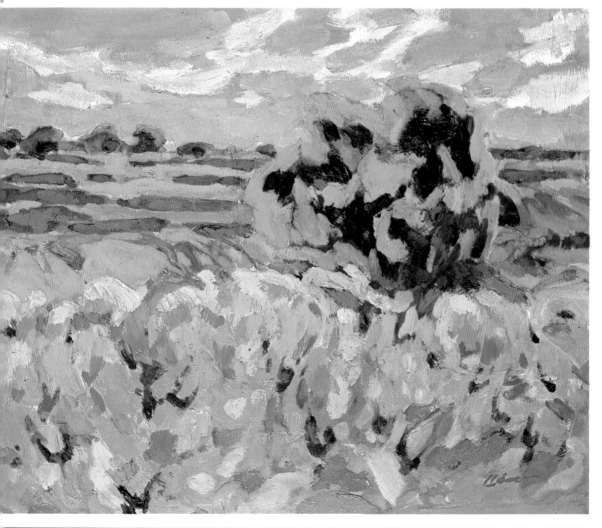

特瑞沙‧雷塞爾畫一幅習作

這是巴塞隆納港口12月的某個早晨,時間大概是10點鐘,一個寒冷、陰霾的日子;天空中一道黃色的陽光劃過一望無際的景色,反射到海面的倒影,似乎充滿暗示性的意味。

畫家雷塞爾已經到了有一會兒了,她注意到一些事情。當我們碰面時,她馬上說:「你有沒有注意到天空黃色的區域?我找到習作的主題了。」

很幸運的是,我的車停在她所選定的角度附近。我們立刻拿出所有繪畫的工具,開始作畫。

雷塞爾使用古典的畫架及畫箱(義大利形式), 還用一個特別的木製調色板,上面覆蓋了一層白色的薄片塑膠,如此她就不用常常刮調色板而造成磨損。她對我們說:「這樣我畫完時,就可以很快地清除剩下的顏料。」

畫習作時,如果尺寸沒有超過國際規格5號,她就會用紙板;只有尺寸是8號或超過時,她才會使用加好框的畫布,這種尺寸是她較喜愛的,因為它比較完整。

「我將已塗上冷、暖色的畫布及紙板準備好,有時候我混用冷、暖色調當背景,這完全視主題而定。我會找塊一般色調的畫布,或是能提供對比、有能讓我馬上產生悸動的補色的畫布。」

「在這個例子中,自然的顏色是灰色的。我要以紅色當底色,作為背景的顏色,它可以為主要的綠色及藍色帶來震撼。」

「但是,雷塞爾,」我問說,「你來的目的是看大自然,現在才準備畫布嗎?」

「當然不是,畫布我早就準備好了。我隨時帶著幾塊紙板及畫布,上面已經著好了暖色、冷色,藍色、粉紅色、紫色……。」

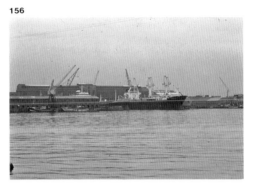

156

圖156. 巴塞隆納一隅,以下習作係這個角度在戶外行。

「所以,我的觀點是,不論是用冷色系、暖色系或淡色,你心裏應該早決定好許多的顏色。」

「是的,我想一張習作或一幅畫創作上的問題應該立刻被確定下來。如果你面對主題,就像我們這次戶外之行,自然會找到作畫的方向。我必須研究作畫的問題,如果像現在我看到整體冷灰色的色調,我就必須使用暖色調的畫布,才能達到我所說的震撼效果……這就是我對繪畫最感興趣的地方。」

雷塞爾作畫時完全使用松節油。她通常用鎘色系顏色,因為這種系列最溫暖、最持久。她使用許多品牌的顏料:泰坦(Titán),勒法蘭(Lefranc)及林布蘭(Rembrandt)。同時,她也使用各種畫筆,因為她希望用乾淨的顏料作畫,才不會對色彩造成損害。換句話說,會破壞色調的外觀或潔淨度、飽和度的骯髒畫筆,她一概不用。有趣的是可以看到她開始作畫之前,仍在小筆記本上作簡單的鉛筆速寫,以研究景物、構圖、明度等要素。

另外也很有趣的是在鉛筆速寫中,我們看到她概略畫出了構圖中金色的部分。特瑞沙‧雷塞爾畫此習作的方式是使上面三分之一的部分與天空及地平線的形狀相對應,而較下面的三分之二則是充滿反射及躍動的海水。金色的部分非常重要,她在構圖時隨時記住這一點。

她所選用的紙板先前已上了紅色及藍色,在紙板上她直接用中號的畫筆及焦黃與白色混合的顏色作畫。調色板上的顏料都準備好了,左邊是冷色系,右邊是暖色系,她同時也用象牙黑的顏色。

雷塞爾的風格十分果決,作畫的速度相當迅速。她以不同方向的筆觸作畫,不到30分鐘就完成了。

她最後補充說:「雖然這種戶外的光線已經消失好一會兒了,但請注意我保留了天空原來的黃色調及其水中黃色的倒影。」

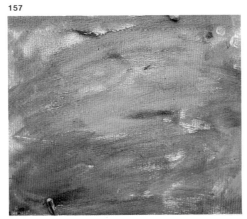

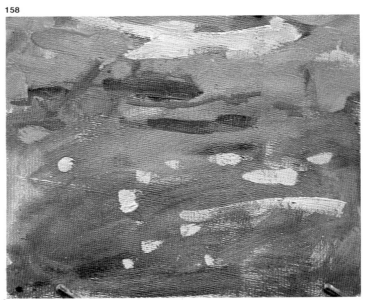

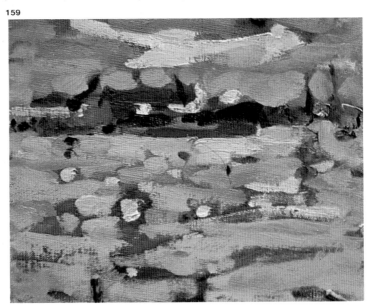

圖157至159. 請研究特瑞沙‧雷塞爾用以創作巴塞隆納港這幅簡短習作的過程。

喬塞普・塞拉

這就是喬塞普・塞拉

喬塞普・塞拉(Josep Sala)是西班牙最重要的風景畫家之一。他曾在巴塞隆納、馬德里、瓦倫西亞 (Valencia) 及畢爾包 (Bilbao)等地及其他國家舉行多次個展,都非常成功並且得到很大的迴響。他也曾在美國展出。他曾獲得重要的獎項,其作品廣被收藏於歐洲與美國許多最重要的美術館及私人收藏中。

160

圖161. 喬塞普・塞拉,《聖塞巴斯坦雨天》(A Rainy Day in San Sebastian)。豐富的色彩及特殊的境質感為喬塞普・塞拉的作品特色。

161

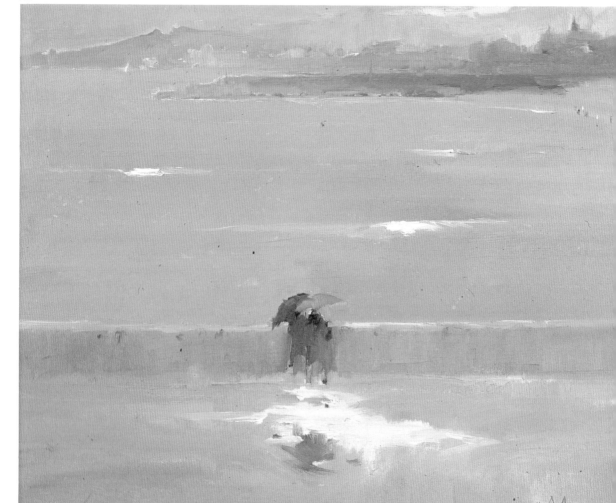

喬塞普・塞拉的一些作品

圖162. 喬塞普・塞拉，
《海景》(Seascape)。

圖163. 喬塞普・塞拉，
《海灘人群》(People at
Beach)。

圖164. 喬塞普・塞拉，
《果園一隅》(A Corner
of the Orchard)。

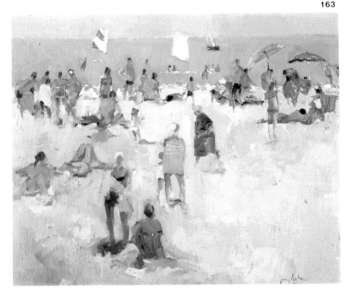

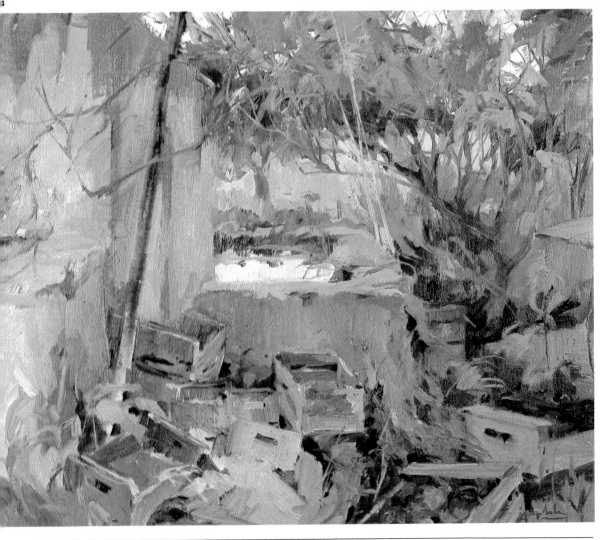

喬塞普・塞拉繪製海景畫

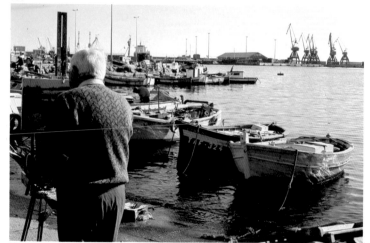

165

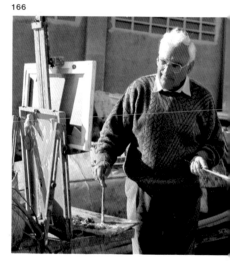

166

我們現在在塔拉哥納 (Tarragona) 的漁港，這個地方叫做 "el Serrallo"，喬塞普・塞拉將使用10號畫布為我們繪製海景。這是一個晴朗的星期天早晨，時間是11點鐘。

塞拉很快就進入了重點，因為他十分了解他的主題：許多等待出海工作的船隻，背景則是船塢及起重機。他馬上架好多功能的古典顏料畫架。奇怪的是，他的調色板上並沒有洞可以讓他用手托著。塞拉告訴我們：「這樣我才有更多調色的空間。」 另外，也很奇怪的是，他把所有的顏料放在調色板上方，使調色板左右有空間可以利用。請參見照片。

167

168

我們應該注意真正有趣的事：塞拉不用翠綠色、永固綠或其他綠色系，然而他風景畫中綠色色調的飽滿及變化卻是十分出色的。他所有的綠色都是用黃色、土黃色、橙色與藍色混合而成。

此外，塞拉置放畫架的方式總是避免白色的畫布受到陽光的直射。雖然他作畫的對象完全受到太陽的照射，但他仍將畫放在陰影下。他作畫時習慣穿著深色服裝，以免太陽光照射到衣服，再反射到畫布上，如此可能會改變圖畫的色彩。

圖165至171. 塞拉畫時，草稿及繪畫一氣呵成。在他持續成輪廓時，他的色變得較為銳利、詳同時視主題需要，的筆觸會有所變化

塞拉用12號馬毛筆，直接作畫；他不先打草稿。他依據主題混合各種顏色開始處理背景：天空的顏色、船塢及起重機等，另外還有中景及前景的船隻。和其他畫家不同的是，他不只用一種顏色勾勒最初的線條或筆觸，而是一開始就建立他的色調——「帶灰」色彩。他的筆觸十分直接、果斷，令人有耳目一新的感覺。作畫時除了松節油外他不使用其他的油。無論如何，這是個很有趣的開頭。塞拉接著則用暖灰色及較厚重的顏料處理天空的部分，如此他可以切割並調整背景的形狀。塞拉告訴我們：「我將畫布填滿，希望避免因白色畫布而產生錯誤的對比。」

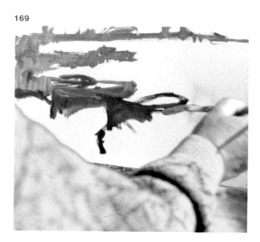

169

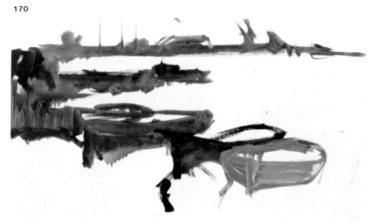

170

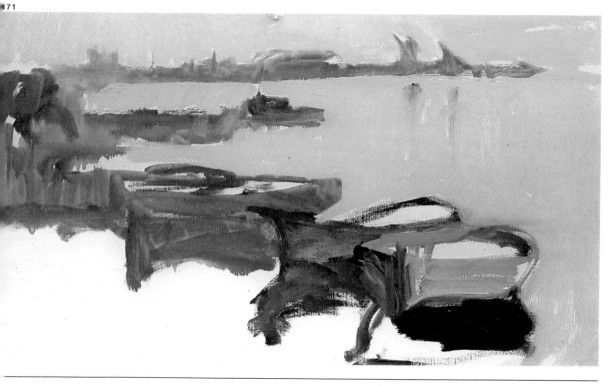

171

喬塞普・塞拉繪製海景畫

他的筆觸也沒有固定的方向，但在海面的區域他的筆觸較為垂直。當塞拉將畫布填滿時，正如他所說的，「已解決了畫中整體塊面的部分」，也就是構圖及整體結構的問題。他打草稿、上色同時進行，並且使用較厚的顏料作畫，很果斷地調整了形體及顏色；這時在第一層的處理上，松節油便扮演了重要的角色。塞拉對於質感有他獨特的地方，正說明他不愧是畫家中的畫家。他上色的同時打草稿，將顏料重疊建構形體，做起來顯得十分容易。塞拉真是一位油畫大師。基本上他的用色較淡，我們在這幅海景畫創作過程中，觀察到他以不同的比例混合補色，再用白色加以調和。最重要的是，從他調色板上看來（請參考第92頁的照片），他顯然偏愛灰色系的顏色，也就是淺色的處理，換句話說就是處理灰色。

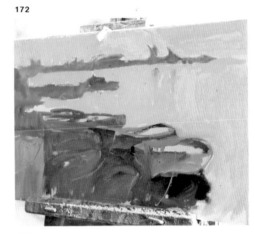
172

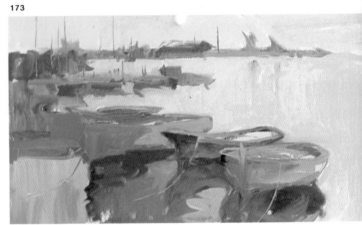
173

圖172至174. 喬塞普・塞拉使用許多淺色系的顏色。畫中所有一切均從屬於作品整體的灰色色調之下，偶爾為了製造想要的動感，才會用暖色系在部分地方作更鮮明的處理。

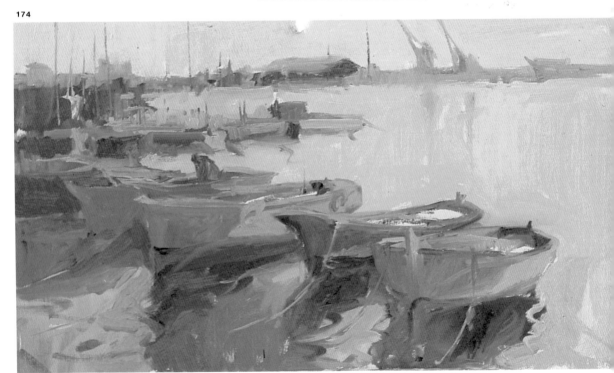
174

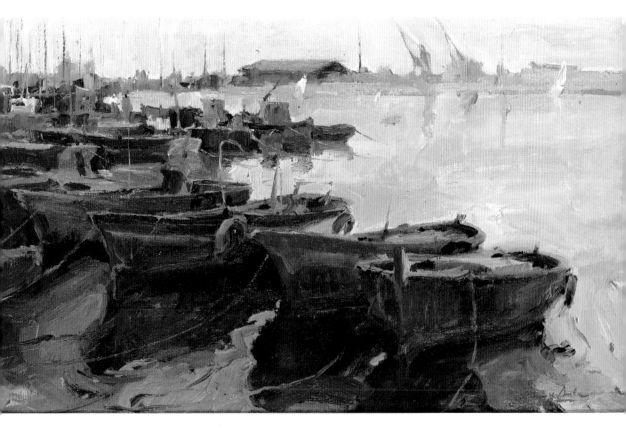

種尺寸的畫他最多使用三、四支畫筆：
支粗筆，兩支中型筆，都是比較扁平
馬毛筆。有時為了維持較為正確、具
的色彩，他在松節油的容器中清洗畫
，並在畫布下方的木質部分擦拭。

成之後，塞拉會先等顏料乾了，再找
他時機繼續進行。然後會在畫室中端
這幅作品，再到戶外把它完成。

間是1點7分。當他收拾好用具，工作
一段落時，我問他：「塞拉，有人說
作的對象是要努力尋找的，你的看法
樣？」

不，不用找⋯⋯我想用看的就算是在
了，這兩者是一體兩面。通常你在尋
主題時，在你的潛意識⋯⋯你的心中
⋯早有創作的對象了，我到戶外作畫所
找的是我內在某方面已有的主題⋯⋯

我只要把這個主題喚醒即可。嚴格說來，
這只是繪畫的問題。此外，一個人想要
作畫時，總是會有隨手可得的對象，所
以不用擔心這個問題。」

塞拉，你說的真對！幫助我們解決這些
問題的就是繪畫的欲望、習作及不斷地
努力，大自然的景物中並沒有所謂的「充
滿繪畫意味」的景物，作畫的對象就在
畫家們的心中。

圖175. 完成的畫作。
塞拉等到畫乾得差不
多了，再挑另一個相
同或類似光線的日
子，將形體的描繪完
成並加上細節。

各種風格都是可行的

本章說明了海景的畫法,尤其是特定的
海景;最後有個重點要加以說明,事實
上在本書前面的部分我已經提過很多次
了。近來,由於繪畫及藝術已發展到無
法指定要使用那種明確的方法作畫,到
最後,各個流派都自我否定。坦白說,
我倒覺得這是好事。近來,唯一重要的
是作品內在的品質,這和作品後來的分
類是不相干的。所有的風格都對,都可
以接受,但前提是必須具有某種程度的
真實性,必須完美地創作。

這也就是為什麼我要說:繪畫是沒有公
式或配方的。只要努力尋找,你就會
找到自己的風格。一切只要順其自然
就是了。這是我最中肯的建議,我想本
書所有概念及原則都會引導出這樣的結
論。「主題」一向是我最關心的事,希
望能幫助各位以信心十足、充滿熱忱的
態度不斷進步,我保證本書介紹的課程
是值回票價的。

普羅藝術叢書

揮灑彩筆
不再是遙不可及的夢

畫藝百科系列

全球公認最好的一套藝術叢書
讓您經由實地操作
學會每一種作畫技巧
享受創作過程中的樂趣與成就感

油　　　畫	噴　　　畫
人　體　畫	水　彩　畫
肖　像　畫	風　景　畫
粉　彩　畫	海　景　畫
動　物　畫	靜　物　畫
人　體　解　剖	繪　畫　色　彩　學
色　鉛　筆	建　築　之　美
創　意　水　彩	畫　花　世　界
如　何　畫　素　描	繪　畫　入　門
光　與　影　的　祕　密	名　畫　臨　摹
素　描　的　基　礎　與　技　法	壓　克　力　畫
——炭筆、赭紅色粉筆與色粉筆的三角習題	風　景　油
選　擇　主　題	混　　　色
透　　　視	

在藝術與生命相遇的地方
等待
一場美的洗禮……

滄海美術叢書

藝術特輯・藝術史・藝術論叢

邀請海內外藝壇一流大師執筆，
精選的主題，謹嚴的寫作，精美的編排，
每一本都是璀璨奪目的經典之作！

◎藝術論叢

唐畫詩中看	王伯敏 著
挫萬物於筆端──藝術史與藝術批評文集	郭繼生 著
貓。蝶。圖──黃智溶談藝錄	黃智溶 著
藝術與拍賣	施叔青 著
推翻前人	施叔青 著
馬王堆傳奇	侯 良 著
宮廷藝術的光輝──清代宮廷繪畫論叢	聶崇正 著
墨海精神──中國畫論縱橫談	張安治 著
羅青看電影──原型與象徵	羅 青 著
中國南方民族文化之美	陳 野 著
墨海疑雲──宋金元畫史解疑	余 輝 著

◎ 藝術史

五月與東方──中國美術現代化運動

　　在戰後臺灣之發展（1945～1970）　　　　蕭瓊瑞 著

中國繪畫思想史　　　　　　　　　　　　　　高木森 著

藝術史學的基礎　　　　　　　　曾　堉 • 葉劉天增 譯

儺　史──中國儺文化概論　　　　　　　　　林　河 著

中國美術年表　　　　　　　　　　　　　　　曾　堉 著

美的抗爭──高爾泰文選之一　　　　　　　　高爾泰 著

橫看成嶺側成峯　　　　　　　　　　　　　　薛永年 著

江山代有才人出　　　　　　　　　　　　　　薛永年 著

中國繪畫理論史　　　　　　　　　　　　　　陳傳席 著

中國繪畫通史　　　　　　　　　　　　　　　王伯敏 著

美的覺醒──高爾泰文選之二　　　　　　　　高爾泰 著

亞洲藝術　　　　　　　　高木森 著　潘耀昌等 譯

島嶼色彩──臺灣美術史論　　　　　　　　　蕭瓊瑞 著

元氣淋漓──元畫思想探微　　　　　　　　　高木森 著

◎ 藝術特輯

萬曆帝后的衣櫥──明定陵絲織集錦　　　　王　岩 編撰

傳統中的現代──中國畫選新語　　　　　　　曾佑和 著

民間珍品圖說紅樓夢　　　　　　　　　　　　王樹村 著

中國紙馬　　　　　　　　　　　　　　　　　陶思炎 著

中國鎮物　　　　　　　　　　　　　　　　　陶思炎 著

普羅藝術叢書

畫藝大全系列

解答學畫過程中遇到的所有疑難

提供增進技法與表現力所需的

理論及實務知識

讓您的畫藝更上層樓

色	彩		構		圖
油	畫		人	體	畫
素	描		水	彩	畫
透	視		肖	像	畫
噴	畫		粉	彩	畫

國家圖書館出版品預行編目資料

海景畫／Francesc Crespo著；曾文中譯.
　　──初版. ──臺北市：
　　三民，民86
　　　面；　公分. ──（畫藝百科）

　　譯自：Cómo pintar Marinas
　　ISBN 957-14-2615-6（精裝）

　　1.風景畫

947.32　　　　　　　　　　　　86005499

國際網路位址　http：//sanmin.com.tw

© 　海　景　畫

著作人　　Francesc Crespo
譯　者　　曾文中
校訂者　　蘇憲法
發行人　　劉振強
著作財
產權人　　三民書局股份有限公司

　　　　　臺北市復興北路三八六號
發行所　　三民書局股份有限公司
　　　　　地　址／臺北市復興北路三八六號
　　　　　電　話／五〇〇六六〇〇
　　　　　郵　撥／〇〇〇九九九八──五號
印刷所　　臺北市復興北路三八六號
門市部　　復北店／臺北市復興北路三八六號
　　　　　重南店／臺北市重慶南路一段六十一號
初　版　　中華民國八十六年九月
編　號　　S 94031
定　價　　新臺幣貳佰伍拾元整

行政院新聞局登記證局版臺業字第〇二〇〇號

ISBN 957-14-2615-6（精裝）